实用楷书楹联

主编 陆有珠

副主编 陆亦送 陆有榕

广西美术出版社

目 录

对联常识

对联又称楹联、对子，是一种由汉语言文字的形音义特性发展起来的独特的文学艺术形式。它言简意深、对仗工整、平仄相谐，是中华民族传统文化的瑰宝。我们将从对联的起源、特点、修辞手法、书写和张贴几个方面来谈谈对联的基础知识。

一、对联的起源

先秦时期，民间每逢过年就有悬挂桃符以消灾免祸、趋吉避凶的习俗。《山海经》里记述有两位神将把门，即神荼和郁垒，人们把两位神将的图像或题有他们名字的桃木板悬挂在大门或房门侧以镇邪驱鬼、纳福迎祥，这就是最初的桃符。到了唐代，门神换成了秦叔宝和尉迟恭，除了悬挂他们的画像，有时还在上面题字，叫作"题桃符"。五代后蜀的皇帝孟昶，有一年除夕把"新年纳余庆，嘉节号长春"这两句诗题在桃符上，因为过年所题，又叫作"春联"，这是目前普遍认同的第一副对联。宋代诗人王安石《元日》诗："爆竹声中一岁除，春风送暖入屠苏。千门万户曈曈日，总把新桃换旧符。"诗中提到的"新桃"和"旧符"就是宋代的春联形式。春联是对联中的一种，可见宋代已经广泛地应用春联，作为庆贺新春的喜庆活动之一。到了明代，由于皇帝朱元璋的大力提倡，春联广泛盛行。清代沿袭明代的

风气，研究对联的著作也不断问世，如梁章钜的《楹联丛话》和李渔的《笠翁对韵》等。

二、对联的特点

对联是一对句子联合起来表情达意的文学艺术形式，它由出句和对句构成，也叫上联和下联。对联的特点可以概括为六个"相"，即上下联字数相等、词性相当、结构相应、节律相同、平仄相谐和意义相关。

1. 字数相等。对联的字数有多有少，少则一两个字，如李渔《笠翁对韵》："天对地，雨对风，大陆对长空，山花对海树，赤日对苍穹。"常见的有五字、七字，也有长达几十字、几百字的。如乾隆年间的名士孙髯翁题云南昆明大观楼的长联多达180字，开创了长联历史的先河，该联观物抒怀、情景交融、内涵深刻，被誉为"天下第一长联"。但是，不管字多字少，上下联一定要字数相等。

2. 词性相当。即是词语的性质要相同，从宽处说是实词对实词，虚词对虚词。从工处严处说要名词对名词，形容词对形容词，副词对副词，介词对介词，或者是方位名词对方位名词，时间名词对时间名词，等等。例如：古风犹在、流水长春，又如：民安国泰逢盛世，风调雨顺庆新春。

3. 结构相应。即是上下联的词语结构形

式要相同。主谓结构要对主谓结构，偏正结构要对偏正结构，动宾结构要对动宾结构。例如：达人知命、君子守身，又如：喜居宝地千载盛，福照家门万代兴。

4. 节律相同。上下联的节奏律动要相同，例如下面这联，我们画上斜线表示节律。

得／好友／来／如／对月

有／奇书／读／胜／看花

5. 平仄相谐。即是上下联要平仄相合，音调和谐，单句联和多句联的分句，一句之内的若干节律点上要平仄交替，而上下联对应的节律点上要平仄相反，通常上联的尾字用仄声，下联的尾字用平声，叫作"仄起平收"，例如蒲松龄自撰联：

有志者事竟成，破釜沉舟百二秦关终属楚。

苦心人天不负，卧薪尝胆三千越甲可吞吴。

上述对联的上联尾字"楚"为仄声，下联尾字"吴"为平声。

现代汉语有四个声调：阴平、阳平、上声、去声，也叫第一声调、第二声调、第三声调和第四声调。第一声调和第二声调为平声，第三声调和第四声调为仄声。

古代汉语的四个声调：平声、上声、去声、入声，"平"指四声中的平声，包括阴平、阳平。"仄"指仄声，包括上声、去声和入声。现代汉语中没有入声字，所以有些对联用现代汉语念不好分平仄，而用方言（如粤语、客家话、吴语）来念却很和谐。例如这一联：宝剑锋从磨砺出，梅花香自苦寒来。上联尾声"出"字在现代汉语是平声，在古代汉语疑是个入声字，是仄声。

6. 意义相关。上下联的意义要相关，上下衔接，其相关有三种方式：

第一种是正对，即上下联的内容相似或者相关。例如：爆竹千声辞旧岁，梅花万朵迎新春。

第二种是反对，即上下联的意思相反，给人以对比鲜明的艺术效果。例如杭州岳飞墓的对联：青山有幸埋忠骨，白铁无辜铸佞臣。

第三种是流水对，也叫串对，它是把一个整体分成两个部分，两个部分要合起来才能表达这个整体的意思，如果独立出现则意义不全或没有意义。例如：野火烧不尽，春风吹又生；欲穷千里目，更上一层楼。

三、对联的修辞手法

对联从用途上分类，大致有春联、喜联、寿联、挽联、装饰联、行业联、交际联和谐趣联等。其修辞手法也有许多种，这里谈谈回文格、嵌字格、拆合格和隐字格这几种。

1. 回文格

回文格是用回文形式写成的对联，它不仅能顺着读，也可以倒着读，并且其意思不仅不变，还颇有趣味。例如：人过大佛寺，寺佛大过人；凤落梧桐梧落凤，珠联璧合璧联珠；屋满春风春满屋，门盈喜气喜盈门。

2. 嵌字格

创作对联时，将几个特定的字（如人名、地名或其他词语）依次嵌在各句相应的位置上，谓之嵌字格，嵌在开头的叫作鹤顶格或藏头格。例如明清之际的思想家王夫之有联：清风有意难留我，明月无心自照人。清即清廷，明即明朝，王夫子作为明之遗民，写了这副对联，以表达自己的心志。嵌字格还有多种形式，限于篇幅，只谈一种。

3. 拆合格

利用汉字偏旁的拆分和组合来创作对联，例如：此木为柴山山出，因火成烟夕夕多。此木合为柴，山山合为出，因火合为烟，夕夕合为多。

据说宋代文豪苏东坡拜访出家的朋友佛印，随机写了一个"墨"字。过了几天再访老友时发现门口贴着一副对联，上联就是那个"墨"字，下联是一个"泉"字，看笔迹应该是佛印手笔。"墨"对"泉"，对仗极妙，拆开看，"黑土"对仗"白水"，色彩上是黑白相对，五行上是水土相对，真是妙合自然的绝对！

4. 隐字格

指有意将某些字隐去，从而达到含蓄、巧妙地表达某种意思的目的，例如上联：二三四五，下联：六七八九。寓意即是缺一少十，即"缺衣少食"。

四、对联的书写和张贴

现代对联的书写应该依照传统的格式竖行书写，从上到下，不加标点，字数少时可一行而下，字数多时可用龙门对的形式。龙门对是上联从右起，写满一行向左写第二行、第三行……一直到写完上联，下联则从左起向右行，也就是说，从两边起向中间靠拢，上下联的最后一行要空出几个字的位置，形成门字形，故称为"龙门对"。

对联的张贴，根据仄起平收的格式，上联的尾字为仄声，下联的尾字为平声，上联贴在我们面向的右手边，下联贴在我们面向的左手边，横批的书写是自右而左。

陆有榕草撰　陆有珠润色
2020年岁次庚子冬月于绿城南宁

附：

笠翁对韵

李　渔

上　卷

一、东

天对地，雨对风。大陆对长空。山花对海树，赤日对苍穹。雷隐隐，雾蒙蒙。日下对天中。风高秋月白，雨霁晚霞红。牛女二星河左右，参商两曜斗西东。十月塞边，飒飒寒霜惊戍旅；三冬江上，漫漫朔雪冷渔翁。

河对汉，绿对红。雨伯对雷公。烟楼对雪洞，月殿对天宫。云暧暧，日曈曈。蜡屐对渔篷。过天星似箭，吐魄月如弓。驿旅客逢梅子雨，池亭人挹藕花风。茅店村前，皓月坠林鸡唱韵；板桥路上，青霜锁道马行踪。

山对海，华对嵩。四岳对三公。宫花对禁柳，塞雁对江龙。清暑殿，广寒宫。拾翠对题红。庄周梦化蝶，吕望兆飞熊。北牖当风停夏扇，南檐曝日省冬烘。鹤舞楼头，玉笛弄残仙子月；凤翔台上，紫箫吹断美人风。

二、冬

晨对午，夏对冬。下晌对高舂。青春对白昼，古柏对苍松。垂钓客，荷锄翁。仙鹤对神龙。凤冠珠闪烁，螭带玉玲珑。三元及第才千顷，一品当朝禄万钟。花萼楼前，仙李盘根调国脉；沉香亭畔，娇杨擅宠起边风。

清对淡，薄对浓。暮鼓对晨钟。山茶对石菊，烟锁对云封。金菡萏，玉芙蓉。绿绮对青锋。早汤先宿酒，晚食继朝饔。唐库金钱能化蝶，延津宝剑会成龙。巫峡浪传，云雨荒唐神女庙；岱宗遥望，儿孙罗列丈人峰。

繁对简，叠对重。意懒对心慵。仙翁对释伴，道范对儒宗。花灼灼，草茸茸。浪蝶对狂蜂。数竿君子竹，五树大夫松。高皇灭项凭三杰，虞帝承尧殛四凶。内苑佳人，满地风光愁不尽；边关过客，连天烟草憾无穷。

三、江

奇对偶，只对双。大海对长江。金盘对玉盏，宝烛对银釭。朱漆槛，碧纱窗。舞调对歌腔。兴汉推马武，谏夏著龙逢。四收列国群王服，三筑高城众敌降。跨凤登台，潇洒仙姬秦弄玉；斩蛇当道，英雄天子汉刘邦。

颜对貌，像对庞。步辇对徒杠。停针对搁笔，意懒对心降。灯闪闪，月幢幢。揽辔对飞艎。柳堤驰骏马，花院吠村龙。酒量微熏琼香颊，香尘没印玉莲双。诗写丹枫，韩女幽怀流御水；泪弹斑竹，舜妃遗憾积湘江。

四、支

泉对石，干对枝。吹竹对弹丝。山亭对水榭，鹦鹉对鸬鹚。五色笔，十香词。泼墨对传卮。神奇韩幹画，雄浑李陵诗。几处花街新夺锦，有人香径淡凝脂。万里烽烟，战士边头争保塞；一犁膏雨，农夫村外尽乘时。

莲对蕙，赋对诗。点漆对描脂。瑶簪对珠履，剑客对琴师。沽酒价，买山资。国色对仙姿。晚霞明似锦，春雨细如丝。柳绊长堤千万树，花横野寺两三枝。紫盖黄旗，天象预占江左地；青袍白马，童谣终应寿阳儿。

箴对赞，岳对厄。萤焰对蚕丝。轻裾对长袖，瑞草对灵芝。流涕策，断肠诗。喉舌对腰肢。云中熊虎将，天上凤凰儿。禹庙千年垂橘柚，尧阶三尺覆茅茨。湘竹含烟，腰下轻纱笼玳瑁；海棠经雨，脸边清泪湿胭脂。

争对让，望对思。野葛对山栀。仙风对道骨，天造对人为。专诸剑，博浪椎。经纬对干支。位尊民物主，德重帝王师。望切不妨人去远，心忙无奈马行迟。金屋闲来，赋乞茂林题柱笔；玉楼成后，记须昌谷负囊词。

五、微

贤对圣，是对非。觉奥对参微。鱼书对雁字，草舍对柴扉。鸡晓唱，雉朝飞。红瘦对绿肥。举杯邀月饮，骑马踏花归。黄盖能成赤壁捷，陈平善解白登危。太白书堂，瀑泉垂地三千尺；孔明祠庙，老柏参天四十围。

戈对甲，幄对帏。荡荡对巍巍。严滩对邵圃，靖菊对夷薇。占鸿渐，采凤飞。虎榜对龙旗。心中罗锦绣，口内吐珠玑。宽宏豁达高皇量，叱咤喑哑霸王威。灭项兴刘，狡兔尽时走狗死；连吴拒魏，魏猇屯处卧龙归。

衰对盛，密对稀。祭服对朝衣。鸡窗对雁塔，秋榜对春闱。乌衣巷，燕子矶。久别对初归。天姿真窈窕，圣德实光辉。蟠桃紫阙来金母，岭荔红尘进玉妃。霸主军营，亚父丹心撞玉斗；长安酒市，谪仙狂兴换银龟。

六、鱼

羹对饭，柳对榆。短袖对长裾。鸡冠对凤尾，芍药对芙蕖。周有若，汉相如。王屋对匡庐。月明山寺远，风细水亭虚。壮士腰间三尺剑，男儿腹内五车书。疏影暗香，和靖孤山梅蕊放；轻阴清昼，渊明旧宅柳条舒。

吾对汝，尔对余。选授对升除。书箱对药柜，未耜对樨锄。参虽鲁，回不愚。阊阖对阎闾。诸侯千乘国，命妇七香车。穿云采药闻仙女，踏雪寻梅策蹇驴。玉兔金乌，二气精灵为日月；洛龟河马，五行生克在图书。

欹对正，密对疏。囊橐对苞苴。罗浮对壶峤，水曲对山纡。骖鹤驾，待鸾舆。桀溺对长沮。搏虎卞庄子，当熊冯婕妤。南阳高士吟梁父，西蜀才人赋子虚。三径风光，白石黄花供杖履；五湖烟景，青山绿水在樵渔。

七、虞

红对白，有对无。布谷对提壶。毛椎对羽扇，天阙对皇都。谢蝴蝶，郑鹧鸪。蹈海对归湖。花肥春雨润，竹瘦晚风疏。麦饭豆糜终创汉，莼羹鲈脍竟归吴。琴调轻弹，杨柳月中潜去听；酒旗斜挂，杏花村里齐来沽。

罗对绮，茗对蔬。柏秀对松枯。中元对上巳，返璧对还珠。云梦泽，洞庭湖。玉烛对冰壶。苍头犀角带，绿鬓象牙梳。松阴白鹤声相应，镜里青鸾影不孤。竹户半开，对牖不知人在否？柴门深闭，停车还有客来无。

宾对主，婢对奴。宝鸭对金凫。升堂对入室，鼓瑟对投壶。觇合璧，颂联珠。提瓮对当垆。仰高红日尽，望远白云孤。歆向秘书窥二酉，机云芳誉动三吴。祖饯三杯，老去常斟花下酒；荒田五亩，归来独荷月中锄。

君对父，魏对吴。北岳对西湖。菜蔬对茶饭，苣藤对菖蒲。梅花数，竹叶符。廷议对山呼。两都班固赋，八阵孔明图。田庆紫荆堂下茂，王裒青柏墓前枯。出塞中郎，纵有乳时归汉室；质秦太子，马生角日返燕都。

八、齐

鸾对凤，犬对鸡。塞北对关西。长生对益智，老幼对庞倪。颂竹策，剪桐圭。剥枣对蒸梨。绵腰如弱柳，嫩手似柔荑。狡兔能穿三

穴隐，鹪鹩权借一枝栖。甪里先生，策杖垂绅扶少主；於陵仲子，辟纑织履赖贤妻。

鸣对吠，泛对栖。燕语对莺啼。珊瑚对玛瑙，琥珀对玻璃。绛县老，伯州梨。测蠡对然犀。榆槐堪作荫，桃李自成蹊。投亚救女西门豹，赁浣逢妻百里奚。阙里门墙，陋巷规模原不陋；隋堤基址，迷楼踪迹亦全迷。

越对赵，楚对齐。柳岸对桃溪。纱窗对绣户，画阁对香闺。修月斧，上天梯。螳蜥对虹霓。行乐游春圃，工谀病夏畦。李广不封空射虎，魏明得立为存麂。按辔徐行，细柳功成劳王敬；闻声稍卧，临泾名震止儿啼。

九、佳

门对户，陌对街。枝叶对根荄。斗鸡对挥麈，凤髻对鸾钗。登楚岫，渡秦淮。子犯对夫差。石鼎龙头缩，银筝雁翅排。百年诗礼延余庆，万里风云入壮怀。能辨明伦，死矣野哉悲季路；不由径窦，生乎愚也有高柴。

冠对履，袜对鞋。海角对天涯。鸡人对虎旅，六市对三街。陈俎豆，戏堆埋。皎皎对皑皑。贤相聚东阁，良朋集小斋。梦里山川书《越绝》，枕边风月记《齐谐》。三径萧疏，彭泽高风怡五柳；六朝华贵，琅琊佳气种三槐。

勤对俭，巧对乖。水榭对山斋。冰桃对雪藕，漏箭对更牌。寒翠袖，贵金钗。慷慨对诙谐。竹径风声籁，花溪月影筛。携囊佳句随时贮，荷锄沉酣到处埋。江海孤踪，云浪风涛惊旅梦；乡关万里，烟峦云树切归怀。

杞对梓，桧对楷。水泊对山崖。舞裙对歌袖，玉陛对瑶阶。风入袂，月盈怀。虎兕对狼豺。马融堂上帐，羊侃水中斋。北面黉宫宜拾芥，东巡岱峙定燔柴。锦缆春江，横笛洞箫通碧落；华灯夜月，遗簪堕翠遍香街。

十、灰

春对夏，喜对哀。大手对长才。风清对月朗，地阔对天开。游阆苑，醉蓬莱。七政对三台。青龙壶老杖，白燕玉人钗。香风十里望仙阁，明月一天思子台。玉橘冰桃，王母几因求道降；连舟蓼杖，真人原为读书来。

朝对暮，去对来。庶矣对康哉。马肝对鸡肋，杏眼对桃腮。佳兴适，好怀开。朔雪对春雷。云移鸡鹜观，日晒凤凰台。河边淑气迎芳草，林下轻风待落梅。柳媚花明，燕语莺声浑是笑；松号柏舞，猿啼鹤唳总成哀。

忠对信，博对赅。忖度对疑猜。香消对烛暗，鹊喜对蛩哀。金花报，玉镜台。倒斝对衔杯。岩巅横老树，石磴覆苍苔。雪满山中高士卧，月明林下美人来。绿柳沿堤，皆因苏子来时种；碧桃满观，尽是刘郎去后栽。

十一、真

莲对菊，凤对麟。浊富对清贫。渔庄对佛舍，松盖对花茵。萝月叟，葛天民。国宝对家珍。草迎金埒马，花醉玉楼人。巢燕三春尝唤友，塞鸿八月始来宾。古往今来，谁见泰山曾作砺；天长地久，人传沧海几扬尘。

兄对弟，吏对民。父子对君臣。勾丁对甫甲，赴卯对同寅。折桂客，簪花人。四皓对三仁。王乔云外舄，郭泰雨中巾。人交好友求三益，士有贤妻备五伦。文教南宣，武帝平蛮开百越；义旗西指，韩侯扶汉卷三秦。

申对午，侃对訚。阿魏对茵陈。楚兰对湘芷，碧柳对青筠。花馥馥，叶蓁蓁。粉颈对朱唇。曹公奸似鬼，尧帝智如神。南阮才郎差北富，东邻丑女效西颦。色艳北堂，草号忘忧忧甚事？香浓南国，花名含笑笑何人。

十二、文

忧对喜，戚对欣。五典对三坟。佛经对仙语，夏糯对春耘。烹早韭，剪春芹。暮雨对朝云。竹间斜白接，花下醉红裙。掌握灵符五岳箓，腰悬宝剑七星纹。金锁未开，上相趋听宫漏水；珠帘半卷，群僚仰对御炉薰。

词对赋，懒对勤。类聚对群分。鸾箫对凤笛，带草对香芸。燕许笔，韩柳文。旧话对新闻。赫赫周南仲，翩翩晋右军。六国说成苏子贵，两京收复郭公勋。汉阙陈书，侃侃忠言推贾谊；唐廷对策，岩岩直谏有刘蕡。

言对笑，绩对勋。鹿豕对羊羵。星冠对月扇，把袂对书裙。汤事葛，说兴殷。萝月对

松云。西池青鸟使，北塞黑鸦军。文武成康为一代，魏吴蜀汉定三分。桂苑秋宵，明月三杯邀曲客；松亭夏日，薰风一曲奏桐君。

十三、元

卑对长，季对昆。永巷对长门。山亭对水阁，旅舍对军屯。杨子渡，谢公墩。德重对年尊。承乾对出震，叠坎对重坤。志士报君思犬马，仁王养老察鸡豚。远水平沙，有客泛舟桃叶渡；斜风细雨，何人携榼杏花村。

君对相，祖对孙。夕照对朝曛。兰台对桂殿，海岛对山村。碑堕泪，赋招魂。报怨对怀恩。陵埋金吐气，田种玉生根。相府珠帘垂白昼，边城画角对黄昏。枫叶半山，秋去烟霞堪倚杖；梨花满地，夜来风雨不开门。

十四、寒

家对国，治对安。地主对天官。坎男对离女，周诰对殷盘。三三暖，九九寒。杜撰对包弹。古壁蛩声匝，闲亭鹤影单。燕出帘边春寂寂，莺闻枕上漏珊珊。池柳烟飘，日夕郎归青锁闼；阶花雨过，月明人倚玉栏杆。

肥对瘦，窄对宽。黄犬对青鸾。指环对腰带，洗钵对投竿。诛佞剑，进贤冠。画栋对雕栏。双垂白玉箸，九转紫金丹。陕右棠高怀召伯，河南花满忆潘安。陌上芳春，弱柳当风披彩线；池中清晓，碧荷承露捧珠盘。

行对卧，听对看。鹿洞对鱼滩。蛟腾对豹变，虎踞对龙蟠。风凛凛，雪漫漫。手辣对心酸。莺莺对燕燕，小小对端端。蓝水远从千涧落，玉山高并两峰寒。至圣不凡，嬉戏六龄陈俎豆；老莱大孝，承欢七衮舞斑斓。

十五、删

林对坞，岭对峦。昼永对春闲。谋深对望重，任大对投艰。裾袅袅，佩珊珊。守塞对当关。密云千里合，新月一钩弯。叔宝君臣皆纵逸，重华父母是嚚顽。名动帝畿，西蜀三苏来日下；壮游京洛，东吴二陆起云间。

临对仿，吝对悭。讨逆对平蛮。忠肝对义胆，雾鬓对云鬟。埋笔冢，烂柯山。月貌对天颜。龙潜终得跃，鸟倦亦知还。陇树飞来鹦鹉绿，池筠密处鹧鸪斑。秋露横江，苏子月明游赤壁；冻云迷岭，韩公雪拥过蓝关。

<div style="text-align:center">下卷</div>

一、先

寒对暑，日对年。蹴鞠对秋千。丹山对碧水，淡雨对轻烟。歌宛转，貌婵娟。雪鼓对云笺。荒芦栖南雁，疏柳噪秋蝉。洗耳尚逢高士笑，折腰肯受小儿怜。郭泰泛舟，折角半垂梅子雨；山涛骑马，接篱倒着杏花天。

轻对重，肥对坚。碧玉对青钱。郊寒对岛瘦，酒圣对诗仙。依玉树，步金莲。凿井对耕田。杜甫清宵立，边韶白昼眠。豪饮客吞波底月，酣游人醉水中天。斗草青郊，几行宝马嘶金勒；看花紫陌，千里香车拥翠钿。

吟对咏，授对传。乐矣对凄然。风鹏对雪雁，董杏对周莲。春九十，岁三千。钟鼓对管弦。入山逢宰相，无事即神仙。霞映武陵桃淡淡，烟荒隋堤柳绵绵。七碗月团，啜罢清风生腋下；三杯云液，饮余红雨晕腮边。

中对外，后对先。树下对花前。玉桂对金屋，叠嶂对平川。孙子策，祖生鞭。盛席对华筵。解醒知茶力，消愁识酒权。丝剪芰荷开东沼，锦妆凫雁泛温泉。帝女衔石，海中遗魄为精卫；蜀王叫月，枝上游魂化杜鹃。

二、萧

琴对管，斧对瓢。水怪对花妖。秋声对春色，白缣对红绡。臣五代，事三朝。斗柄对弓腰。醉客歌金缕，佳人品玉箫。风定落花闲不扫，霜余残叶湿难烧。千载兴周，尚父一竿投渭水；百年霸越，钱王万弩射江潮。

荣对悴，夕对朝。露地对云宵。商彝对

周鼎，殷濩对虞韶。樊素口，小蛮腰。六诏对三苗。朝天车奕奕，出塞马萧萧。公子幽兰重泛舸，王孙芳草正联镳。潘岳高怀，曾向秋天吟蟋蟀；王维清兴，尝于雪夜面芭蕉。

耕对读，牧对樵。琥珀对琼瑶。兔毫对鸿爪，桂楫对兰桡。鱼潜藻，鹿藏蕉。水远对山遥。湘灵能鼓瑟，嬴女解吹箫。雪点寒梅横小院，风吹弱柳覆平桥。月牖通宵，绛蜡�ох时光不减；风帘当昼，雕盘停后篆难消。

三、肴

诗对礼，卦对爻。燕引对莺调。晨钟对暮鼓，野馔对山肴。雉方乳，鹊始巢。猛虎对神獒。疏星浮荇叶，皓月上松梢。为邦自古推瑚琏，从政于今愧斗筲。管鲍相知，能交忘形胶漆友；蔺廉有隙，终对列颈死生交。

歌对舞，笑对嘲。耳语对神交。焉乌对亥豕，獭髓对鸾胶。宜久敬，莫轻抛。一气对同胞。祭遵甘布被，张禄念绨袍。花径风来逢客访，柴扉月到有僧敲。夜雨园中，一颗不雕王子柰；秋风江上，三重曾卷杜公茅。

衙对舍，廪对庖。玉磬对金铙。竹林对梅岭，起凤对腾蛟。鲛绡帐，兽锦袍。露果对风梢。扬州输橘柚，荆土贡菁茅。断蛇埋地称孙叔，渡蚁作桥识宋郊。好梦难成，蛩响阶前偏唧唧；良朋远到，鸡声窗外正嘐嘐。

四、豪

茭对茨，获对蒿。山鹿对江皋。莺簧对蝶板，麦浪对松涛。骐骥足，凤凰毛。美誉对嘉褒。文人窥蠹简，学士书兔毫。马援南征栽薏苡，张骞西使进葡萄。辩口悬河，万语千言常亹亹；词源倒峡，连篇累牍自滔滔。

梅对杏，李对桃。榆朴对旌旄。酒仙对诗史，德泽对思膏。悬一榻，梦三刀。拙逸对贵劳。玉堂花烛绕，金殿月轮高。孤山看鹤盘云下，蜀道闻猿向月号。万事从人，有花有酒应自乐；百年皆客，一丘一壑尽吾豪。

台对省，署对曹。分袂对同袍。鸣琴对击剑，返辙对回艚。良借箸，操捉刀。香茗对醇醪。滴泉归海大，篑土积山高。石室客来煎

崔呑，画堂宾至饮羊羔。被谪贾生，湘水凄凉吟《鵩鸟》；遭谗屈子，江潭憔悴著《离骚》。

五、歌

微对巨，少对多。直干对平柯。蜂媒对蝶使，雨笠对烟蓑。眉淡扫，面微酡。妙舞对清歌。轻衫裁夏葛，薄袂剪春罗。将相兼行唐李靖，霸王杂用汉萧何。月本阴精，岂有羿妻曾窃药；星为夜宿，浪传织女漫投梭。

慈对善，虐对苛。缥缈对婆娑。长杨对细柳，嫩蕊对寒莎。追风马，挽日戈。玉液对金波。紫诏衔丹凤，黄庭换白鹅。画阁江城梅作调，兰舟野渡竹为歌。门外雪飞，错认空中飘柳絮；岩边瀑响，误疑天半落银河。

松对竹，荇对荷。薜荔对藤萝。梯云对步月，樵唱对渔歌。升鼎雉，听经鹅。北海对东坡。吴郎哀废宅，邵子乐行窝。丽水良金皆待冶，昆山美玉总须磨。雨过皇州，琉璃色灿华清瓦；风来帝苑，荷芰香飘太液波。

笼对槛，巢对窝。及第对登科。冰清对玉润，地利对人和。韩擒虎，荣驾鹅。青女对素娥。破头朱泚笏，折齿谢鲲梭。留客酒杯应恨少，动人诗句不须多。绿野凝烟，但听村前双牧笛；沧江积雪，惟看滩上一渔蓑。

六、麻

清对浊，美对嘉。鄙吝对矜夸。花须对柳眼，屋角对檐牙。志和宅，博望槎。秋实对春华。乾炉烹白雪，坤鼎炼丹砂。深宵望冷沙场月，边塞听残野戍笳。满院松风，钟声隐隐为僧舍；半窗花月，锡影依依是道家。

雷对电，雾对霞。蚁阵对蜂衙。寄梅对怀橘，酿酒对烹茶。宜男草，益母花。杨柳对蒹葭。班姬辞帝辇，蔡琰泣胡笳。舞榭歌楼千万尺，竹篱茅舍三两家。珊枕半床，月明时梦飞塞外；银筝一奏，花落处人在天涯。

圆对缺，正对斜。笑语对咨嗟。沈腰对潘鬓，孟笋对卢茶。百舌鸟，两头蛇。帝里对仙家。尧仁敷率土，舜德被流沙。桥上授书曾纳履，壁间题句已笼纱。远塞迢迢，露碛风沙何可极；长沙渺渺，雪涛烟浪信无涯。

9

疏对密，朴对华。义鹊对慈鸦。鹤群对雁阵，白芷对黄麻。读三到，吟八叉。肃静对喧哗。围棋兼把钓，沉李并浮瓜。羽客片时能煮石，狐禅千劫似蒸沙。党尉粗豪，金帐笼香斟美酒；陶生清逸，银铛融雪啜团茶。

七、阳

台对阁，沼对塘。朝雨对夕阳。游人对隐士，谢女对秋娘。三寸舌，九回肠。玉液对琼浆。秦皇照胆镜，徐肇返魂香。青萍夜啸芙蓉匣，黄卷时摊薜荔床。元亨利贞，天地一机成化育；仁义礼智，圣贤千古立纲常。

红对白，绿对黄。昼永对更长。龙飞对凤舞，锦缆对牙樯。云弁使，雪衣娘。故国对他乡。雄文能徙鳄，艳曲为求凰。九日高峰惊落帽，暮春曲水喜流觞。僧占名山，云绕茂林藏古殿；客栖胜地，风飘落叶响空廊。

衰对壮，弱对强。艳饰对新妆。御龙对司马，破竹对穿杨。读班马，识求羊。水色对山光。仙棋藏绿橘，客枕梦黄粱。池草入诗因有梦，海棠带恨为无香。风起画堂，帘箔影翻青荇沼；月斜金井，辘轳声度碧梧墙。

臣对子，帝对王。日月对风霜。乌台对紫府，部屋对岩廊。香山社，昼锦堂。雪牖对云房。芬椒涂内壁，文杏饰高梁。贫女幸分东壁影，幽人高卧北窗凉。绣阁探春，丽日半笼青镜色；水亭醉夏，薰风常透碧筒香。

八、庚

形对貌，色对声。夏邑对周京。江云对涧树，玉磬对银筝。人老老，我卿卿。晓燕对春莺。玄霜舂玉杵，白露贮金茎。贾客君山秋弄笛，仙人缑岭夜吹笙。帝业独兴，尽道汉高能用将；父书空读，谁言赵括善知兵。

功对业，性对情。月上对云行。乘龙对附骥，阆苑对蓬瀛。春秋笔，月旦评。东作对西成。隋珠光照乘，和璧价连城。三箭三人唐将勇，一琴一鹤赵公清。汉帝求贤，诏访严滩逢故旧；宋廷优老，年尊洛社重耆英。

昏对旦，晦对明。久雨对新晴。蓼湾对花港，竹友对梅兄。黄石叟，丹丘生。犬吠对

鸡鸣。暮山云外断，新水月中平。半榻清风宜午梦，一犁好雨趁春耕。王旦登庸，误我十年迟作相；刘蕡不第，愧他多士早成名。

九、青

庚对甲，己对丁。魏阙对彤庭。梅妻对鹤子，珠箔对银屏。鸳浴沼，鹭飞汀。鸿雁对鹡鸰。人间寿者相，天上老人星。八月好修攀桂斧，三春须系护花铃。江阁凭临，一水净连天际碧；石栏闲倚，群山秀向雨余青。

危对乱，泰对宁。纳陛对趋庭。金盘对玉箸，泛梗对浮萍。群玉圃，众芳亭。旧典对新型。骑牛闲读史，牧豕自横经。秋首田中禾颖重，春余园内菜花馨。旅次凄凉，塞月江风皆惨淡；筵前欢笑，燕歌赵舞独娉婷。

十、蒸

苹对蓼，艾对菱。雁弋对鱼罾。齐纨对鲁绮，蜀锦对吴绫。星渐没，日初升。九聘对三征。萧何曾作吏，贾岛昔为僧。贤人视履循规矩，大匠挥斤校准绳。野渡春风，人喜乘潮移酒舫；江天暮雨，客愁隔岸对渔灯。

谈对吐，谓对称。舟闵对颜曾。侯嬴对伯嚭，祖逖对孙登。抛白纻，宴红绫。胜友对良朋。争名如逐鹿，谋利似趋蝇。仁杰姨惭周不仕，王陵母识汉方兴。句写穷愁，浣花寄迹传工部；诗吟变乱，凝碧伤心叹右丞。

十一、尤

荣对辱，喜对忧。缱绻对绸缪。吴娃对越女，野马对沙鸥。茶解渴，酒消愁。白眼对苍头。马迁修史记，孔子作春秋。莘野耕夫闲举耜，渭滨渔父晚垂钩。龙马游河，羲帝因图而画卦；神龟出洛，禹王取法以明畴。

冠对履，舄对裘。院小对庭幽。画墙对漆地，错智对良筹。孤嶂耸，大江流。芳泽对园丘。花潭来越唱，柳屿起吴讴。莺懒燕忙三月雨，蜩喧蝉退一天秋。钟子听琴，荒径入林山寂寂；谪仙捉月，洪涛接岸水悠悠。

鱼对鸟，鹝对鸠。翠馆对红楼。七贤对三友，爱月对悲秋。虎类狗，蚁如牛。列辟对诸侯。陈唱临春乐，隋歌清夜游。空中事业麒

麟阁，地下文章鹦鹉洲。旷野平原，猎士马蹄轻似箭；斜风细雨，牧童牛背稳如舟。

十二、侵

歌对曲，啸对吟。往古对来今。山头对水面，远浦对遥岑。勤三上，惜寸阴。茂树对平林。卞和三献玉，杨震四知金。青皇风暖催芳草，白帝城高急暮砧。绣虎雕龙，才子窗前挥彩笔；描鸾刺凤，佳人帘下度金针。

登对眺，涉对临。瑞雪对甘霖。主欢对民乐，交浅对言深。耻三战，乐七擒。顾曲对知音。大车行槛槛，驷马骤骎骎。紫电青虹腾剑气，高山流水识琴心。屈子怀君，极浦吟风悲泽畔；王郎忆友，扁舟卧雪访山阴。

十三、覃

宫对阙，座对龛。水北对天南。蜃楼对蚁郡，伟论对高谈。遗杞梓，树楩楠。得一对函三。八宝珊瑚枕，双珠玳瑁簪。萧王待士心惟赤，卢相欺君面独蓝。贾岛诗狂，手拟敲门行处想；张颠草圣，头能濡墨写时酣。

闻对见，解对谙。三橘对双柑。黄童对白叟，静女对奇男。秋七七，径三三。海色对山岚。鸾声何哕哕，虎视正眈眈。仪封疆吏知尼父，函谷关人识老聃。江相归池，止水自盟真是止；吴公作宰，贪泉虽饮亦何贪？

十四、盐

宽对猛，冷对炎。清直对尊严。云头对雨脚，鹤发对龙髯。风台谏，肃堂廉。保泰对鸣谦。五湖归范蠡，三径隐陶潜。一剑成功堪佩印，百钱满卦便垂帘。浊酒停杯，容我半酣愁际饮；好花傍座，看他微笑悟时拈。

连对断，减对添。淡泊对安恬。回头对极目，水底对山尖。腰袅袅，手纤纤。风卜对鸾占。开田多种粟，煮海尽成盐。居同九世张公艺，恩给千人范仲淹。箫弄凤来，秦女有缘能跨羽；鼎成龙去，轩臣无计得攀髯。

人对己，爱对嫌。举止对观瞻。四知对三语，义正对辞严。勤雪案，课风檐。漏箭对书笺。文繁归獭祭，体艳别香奁。昨夜题梅更一字，早春来燕卷重帘。诗以史名，愁里悲歌怀杜甫；笔经人索，梦中显晦老江淹。

十五、咸

栽对植，剃对芟。二伯对三监。朝臣对国老，职事对官衔。鹿麌麌，兔毚毚。启牍对开缄。绿杨莺睍睆，红杏燕呢喃。半篱白酒娱陶令，一枕黄粱度吕岩。九夏炎飙，长日风亭留客骑；三冬寒冽，漫天雪浪驻征帆。

梧对竹，柏对杉。夏瀩对韶咸。洞瀍对溱洧，巩洛对崤函。藏书洞，避诏岩。脱俗对超凡。贤人羞献媚，正士嫉工谗。霸越谋臣推少伯，佐唐藩将重浑瑊。邺下狂生，羯鼓三挝羞锦袄；江州司马，琵琶一曲湿青衫。

袍对笏，履对衫。匹马对孤帆。琢磨对雕镂，刻划对镌镵。星北拱，日西衔。卮漏对鼎馋。江边生桂若，海外树都成。但得恢恢存利刃，何须咄咄达空函。彩凤知音，乐典后夔须九奏；金人守口，圣如尼父亦三缄。

四字楹联

業樂居安

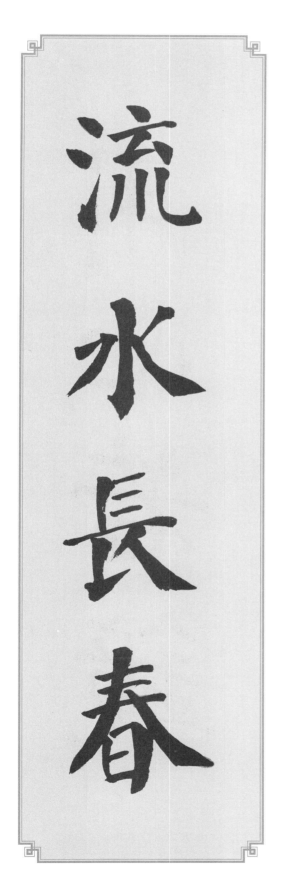

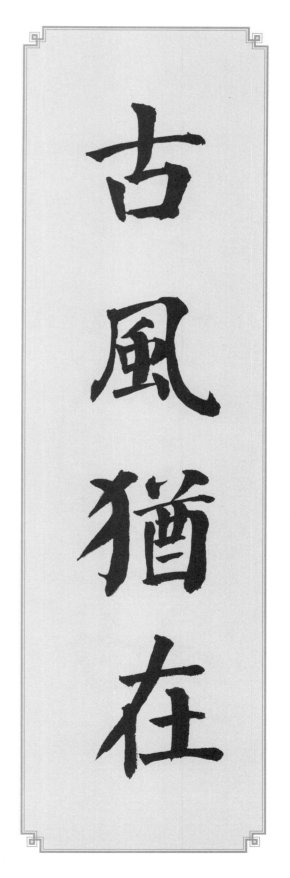

横批：安居乐业　上联：古风犹在　下联：流水长春

開爲石金

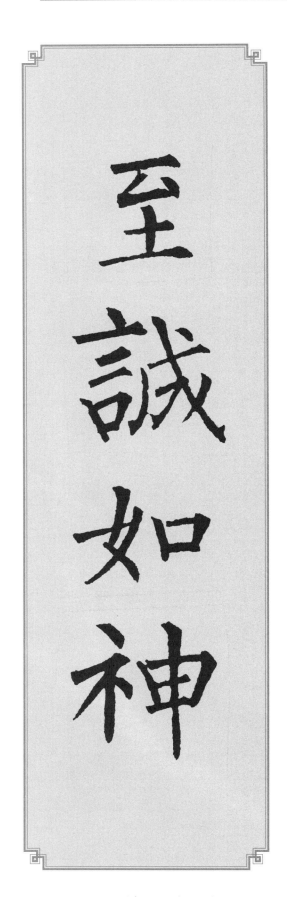

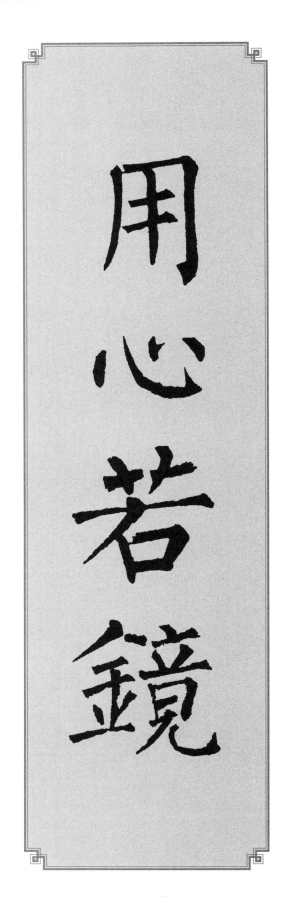

横批：金石为开　上联：用心若镜　下联：至诚如神

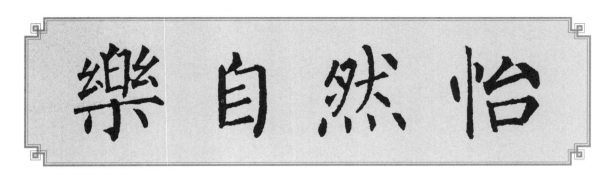

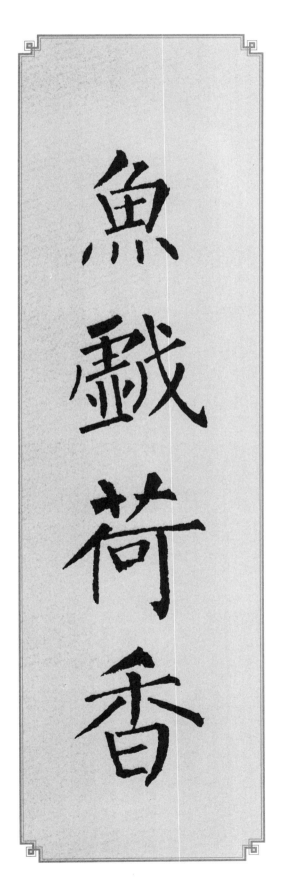

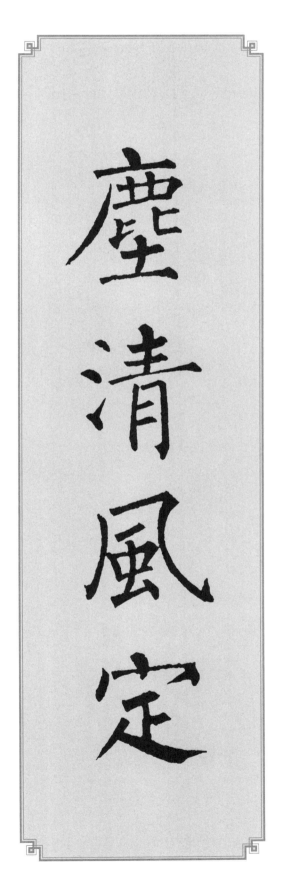

横批：怡然自乐　　上联：尘清风定　　下联：鱼戏荷香

15

窮無樂其

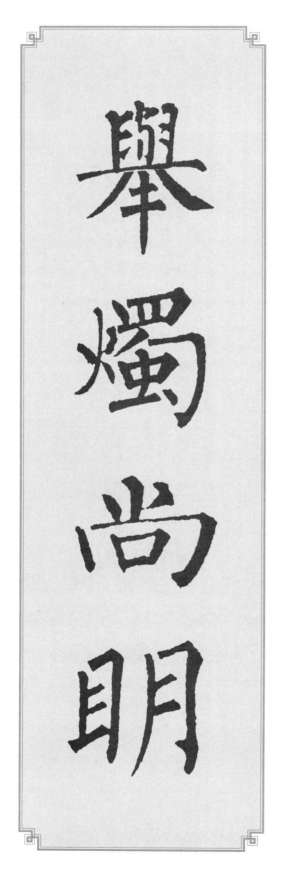 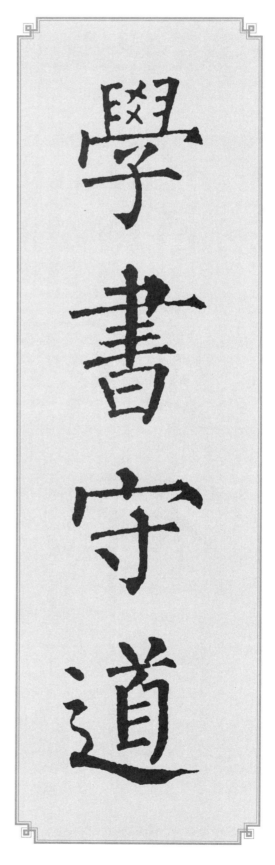

横批：其乐无穷　　上联：学书守道　　下联：举烛尚明

言而行之

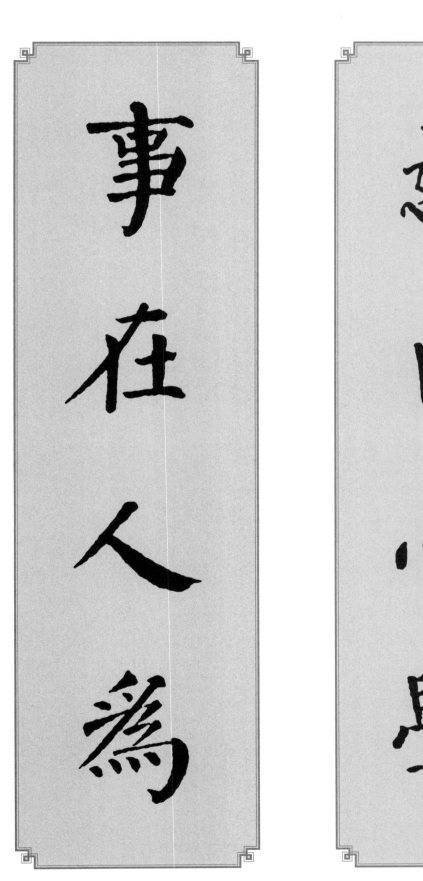

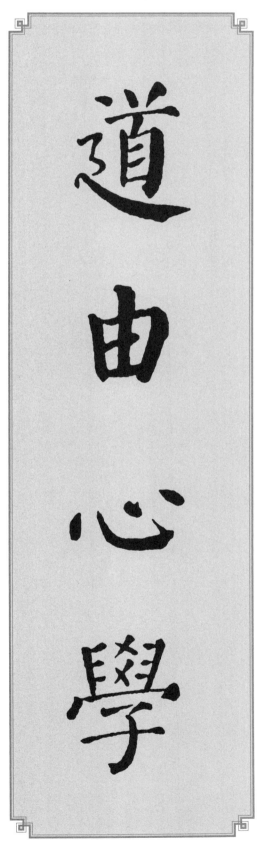

横批：言而行之　上联：道由心学　下联：事在人为

生相景情

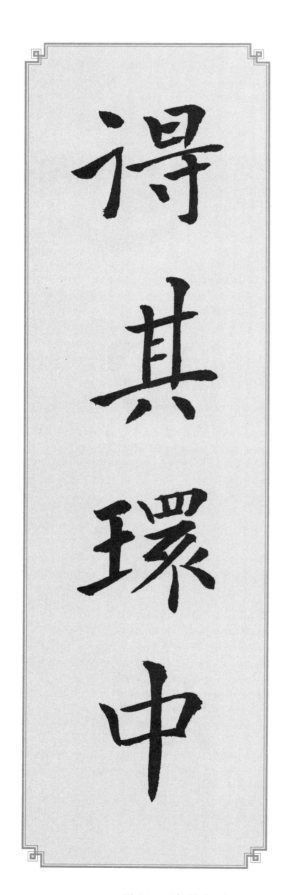

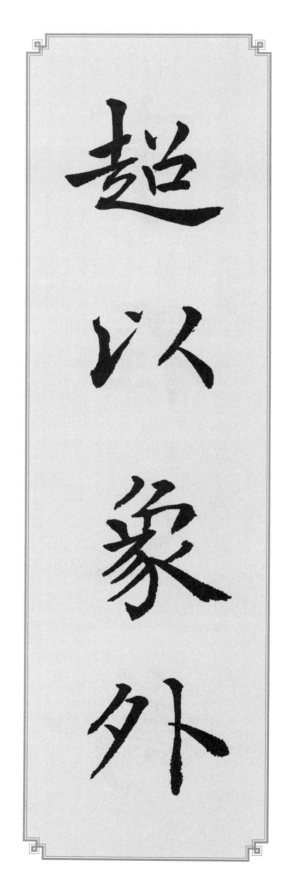

横批：情景相生　上联：超以象外　下联：得其环中

18

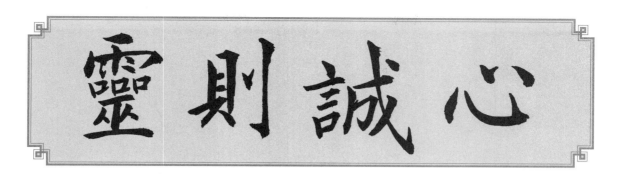

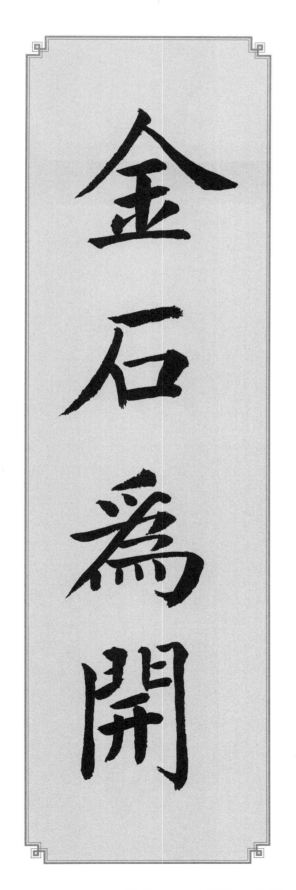

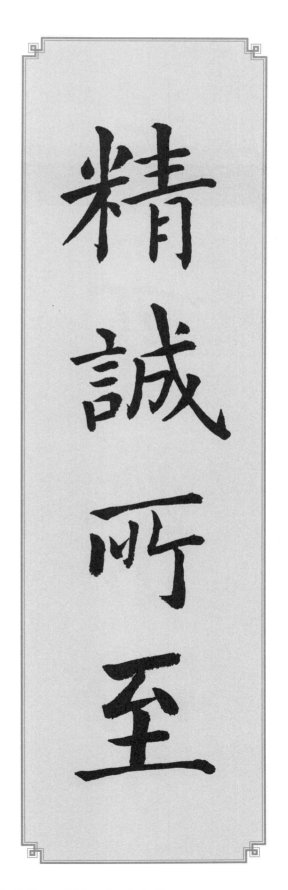

横批：心诚则灵　上联：精诚所至　下联：金石为开

物載 德厚

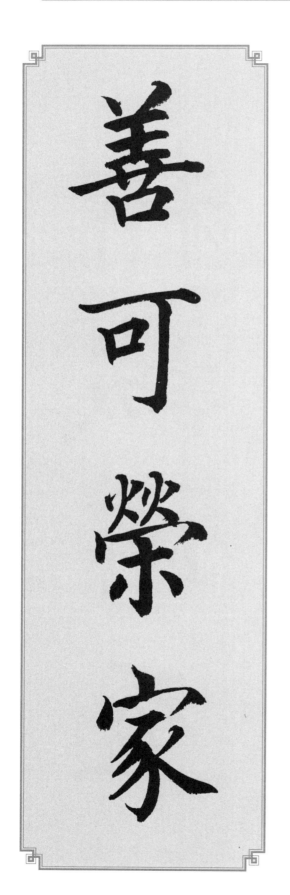

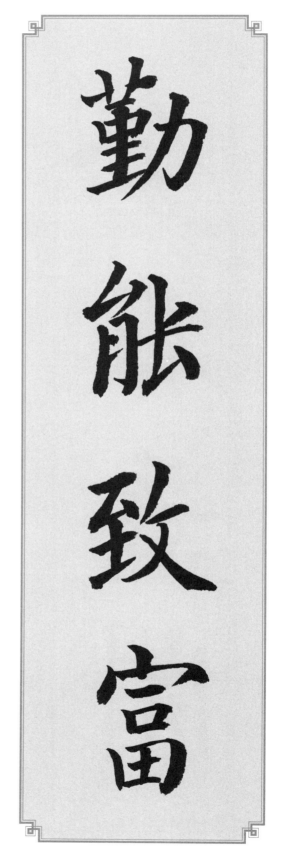

横批：厚德载物　上联：勤能致富　下联：善可荣家

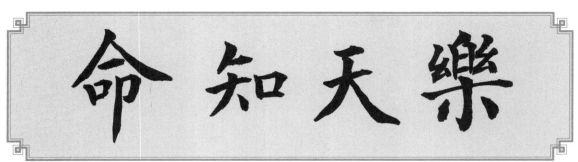

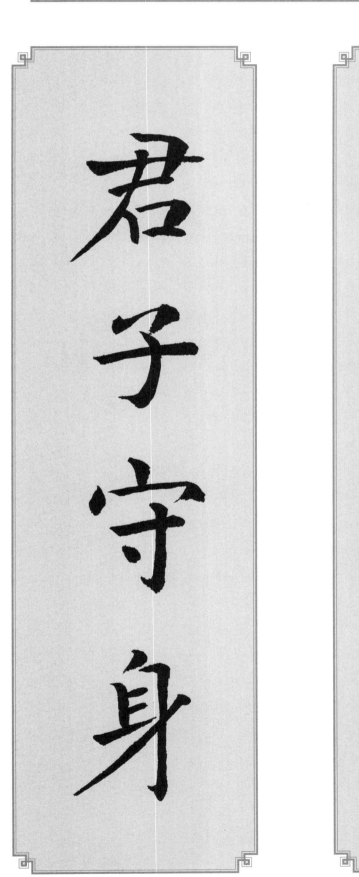

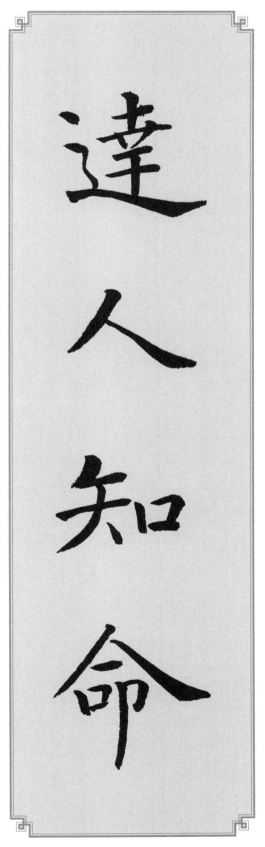

横批：乐天知命　　上联：达人知命　　下联：君子守身

五字楹联

三陽開泰

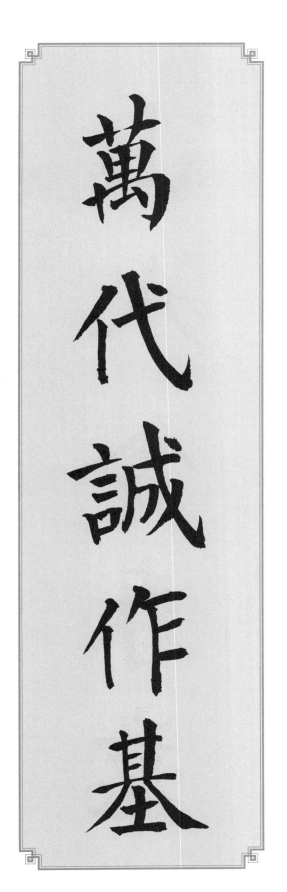

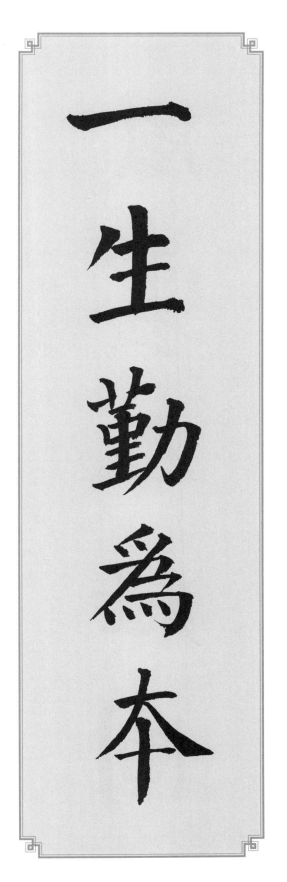

横批：三阳开泰　上联：一生勤为本　下联：万代诚作基

23

時來運轉

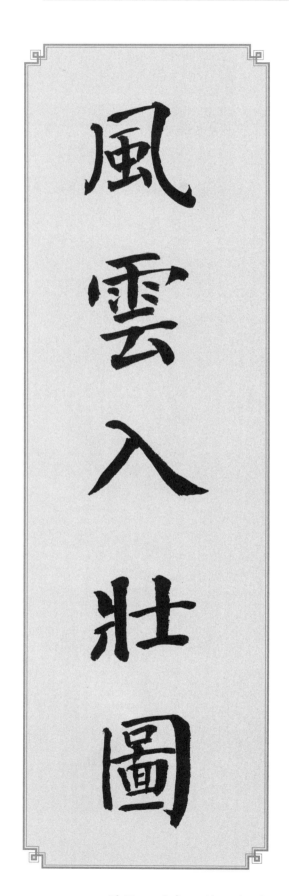

横批：时来运转　上联：山水含春意　下联：风云入壮图

24

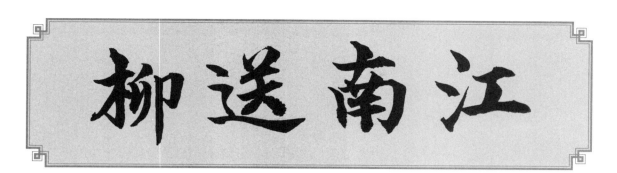

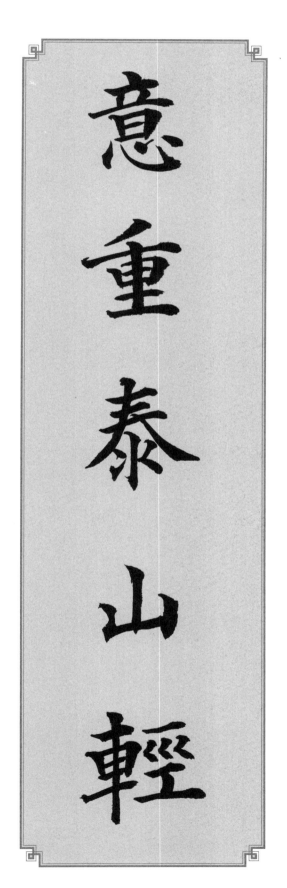

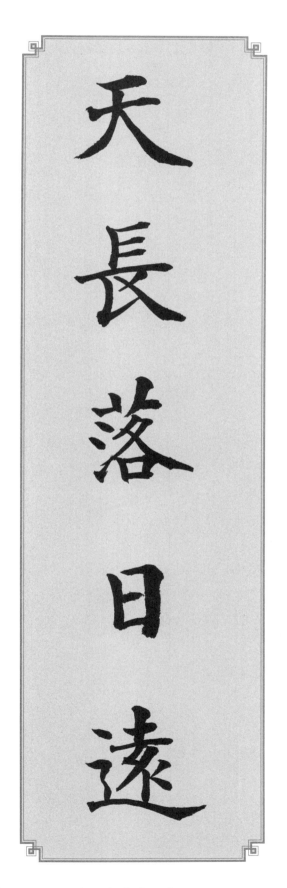

横批：江南送柳　上联：天长落日远　下联：意重泰山轻

水流山高

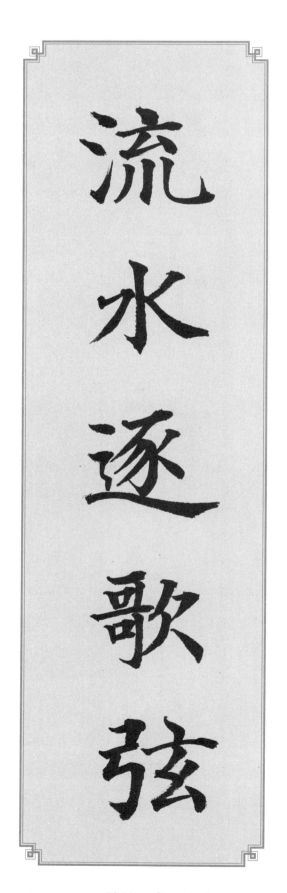

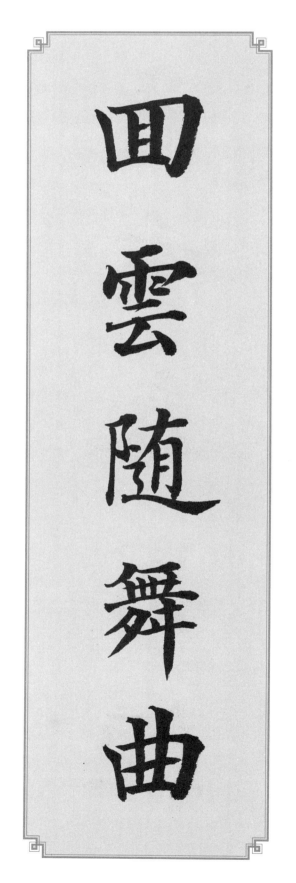

横批：高山流水　上联：回云随舞曲　下联：流水逐歌弦

秋 水 長 天

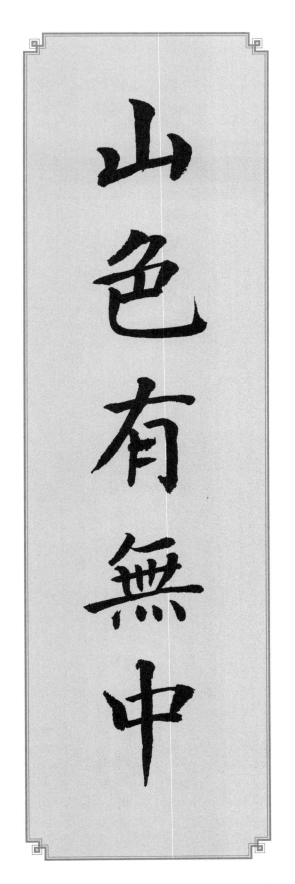

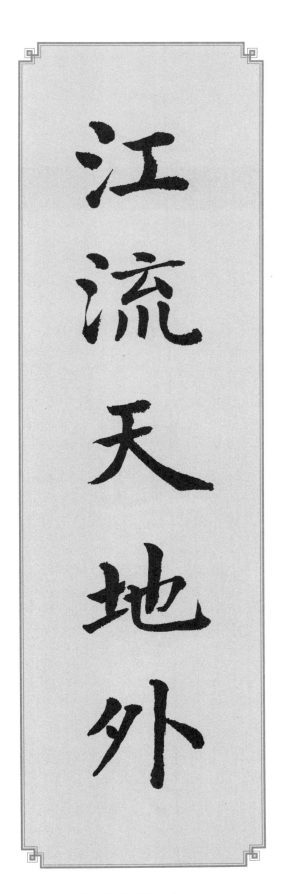

横批：秋水长天　　上联：江流天地外　　下联：山色有无中

有 容 乃 大

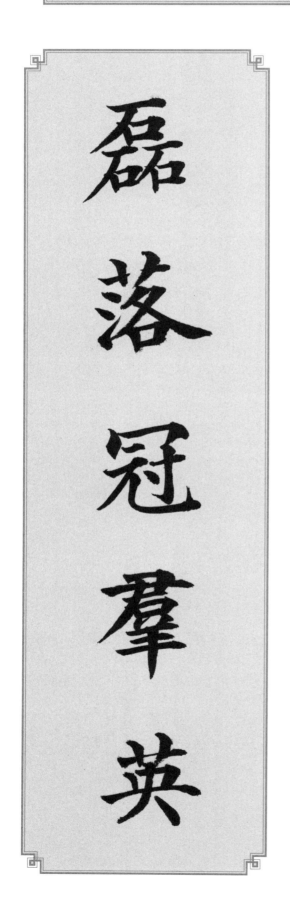 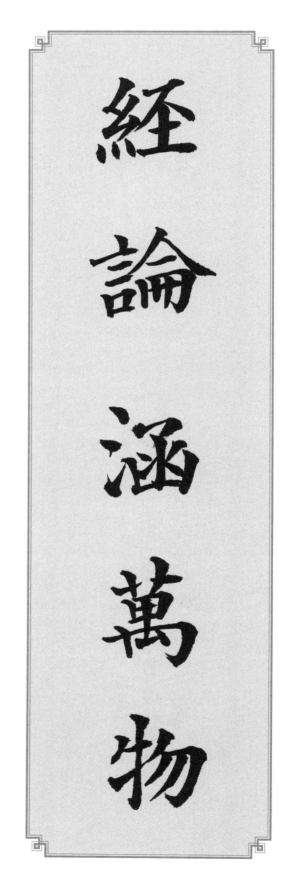

横批：有容乃大　　上联：经论涵万物　　下联：磊落冠群英

川 百 納 海

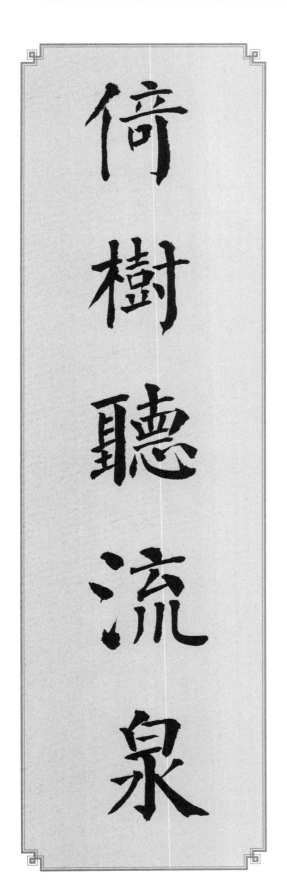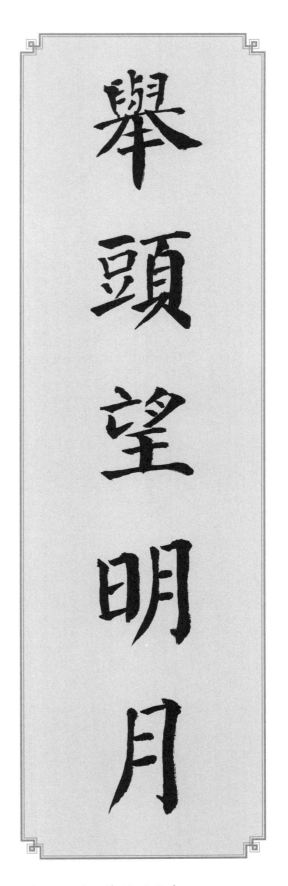

横批：海纳百川　　上联：举头望明月　　下联：倚树听流泉

財發喜恭

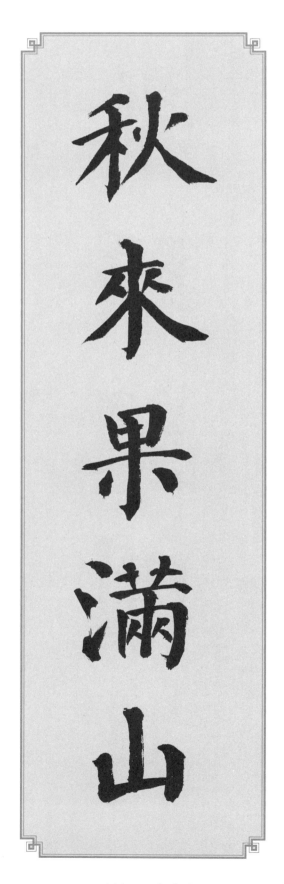

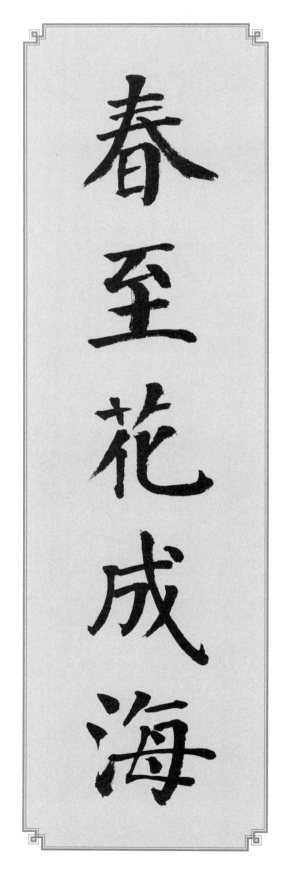

横批：恭喜发财　上联：春至花成海　下联：秋来果满山

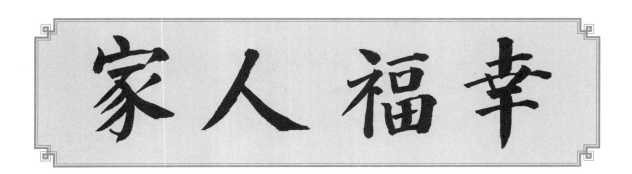

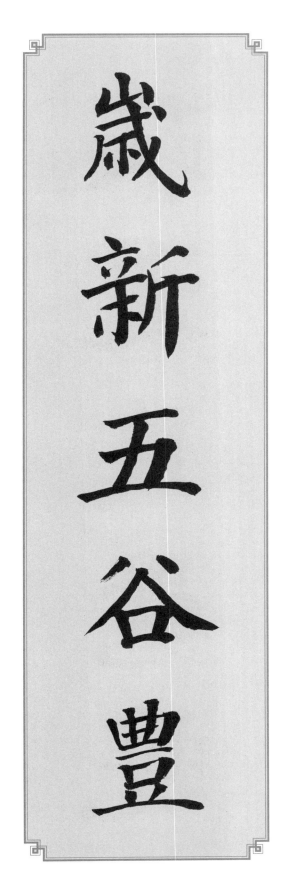

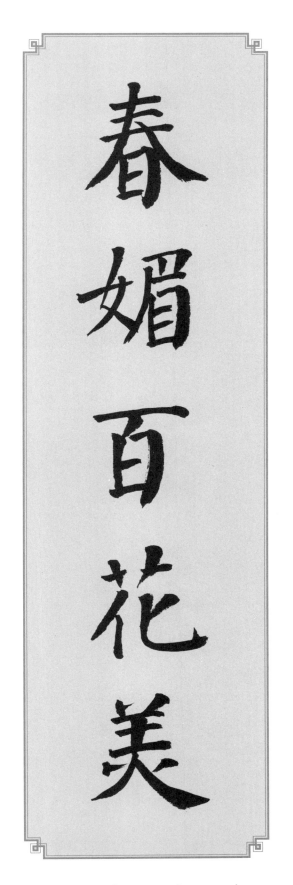

横批：幸福人家　上联：春媚百花美　下联：岁新五谷丰

富貴平安

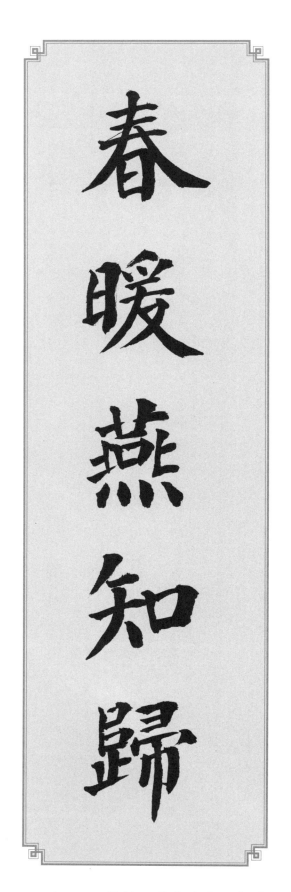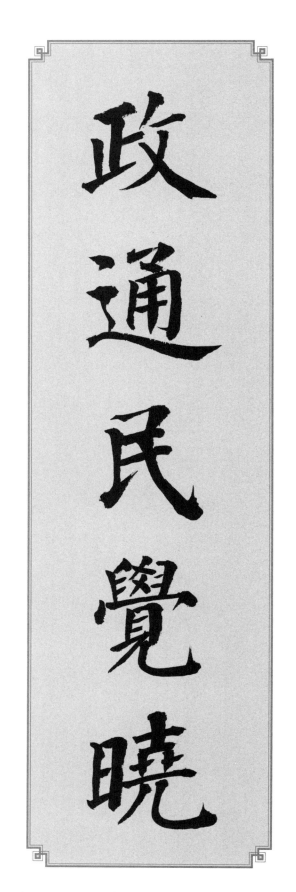

横批：富贵平安　上联：政通民觉晓　下联：春暖燕知归

照高星福

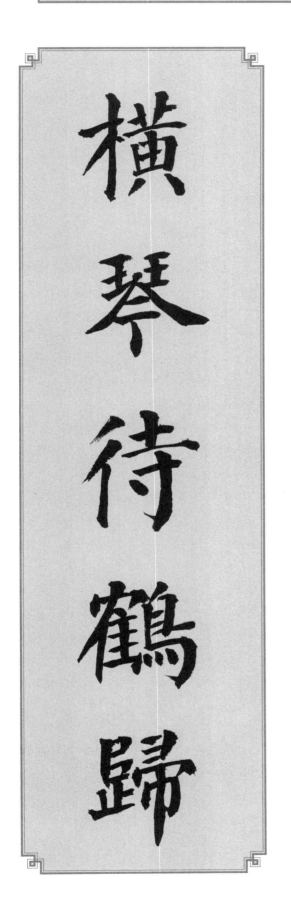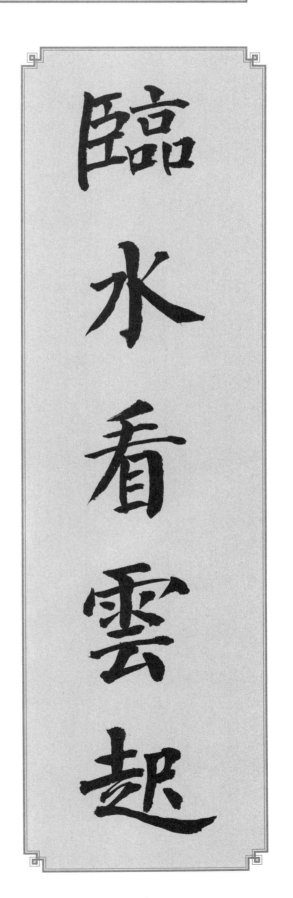

横批：福星高照　上联：临水看云起　下联：横琴待鹤归

圖宏展大

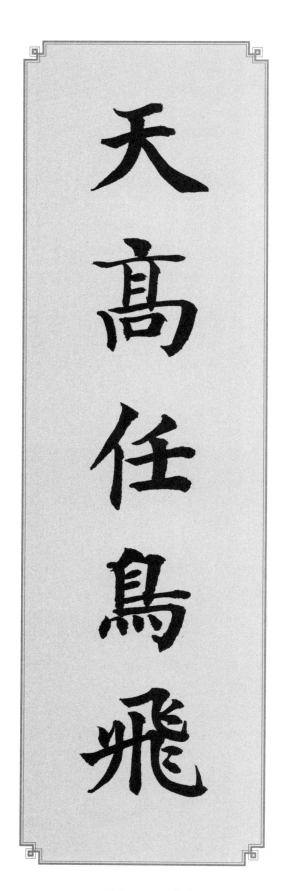

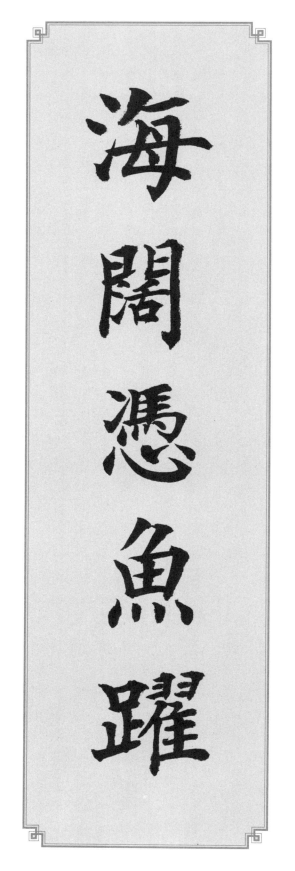

横批：大展宏图　上联：海阔凭鱼跃　下联：天高任鸟飞

34

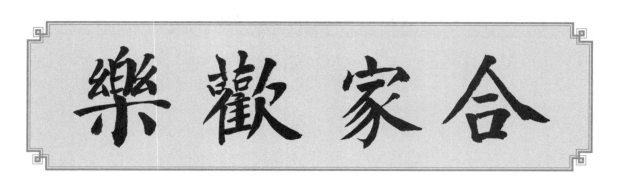

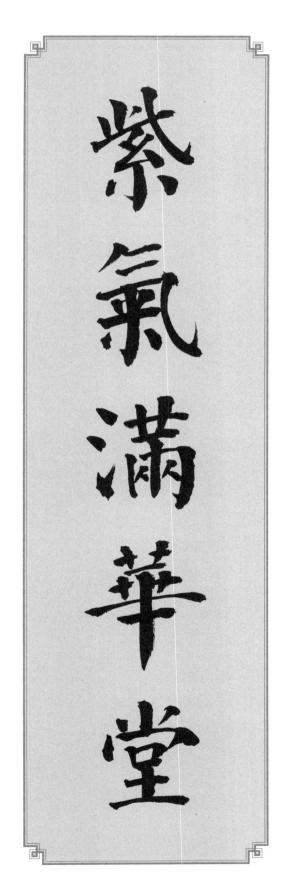

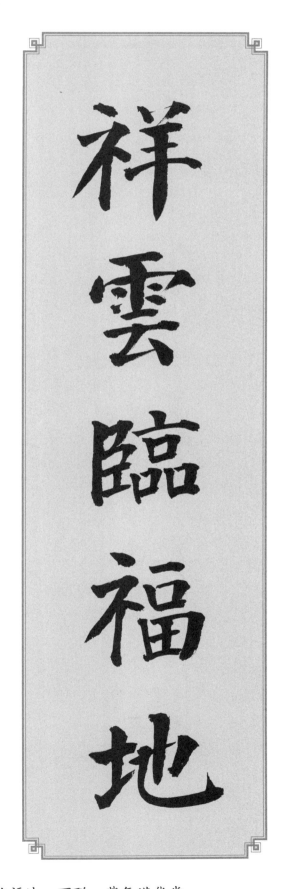

横批：合家欢乐　　上联：祥云临福地　　下联：紫气满华堂

開顏逐笑

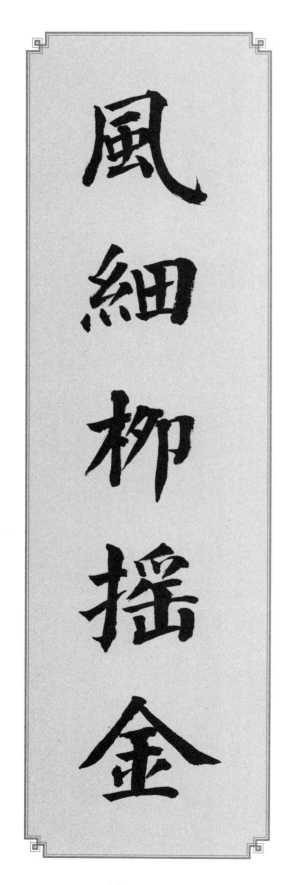

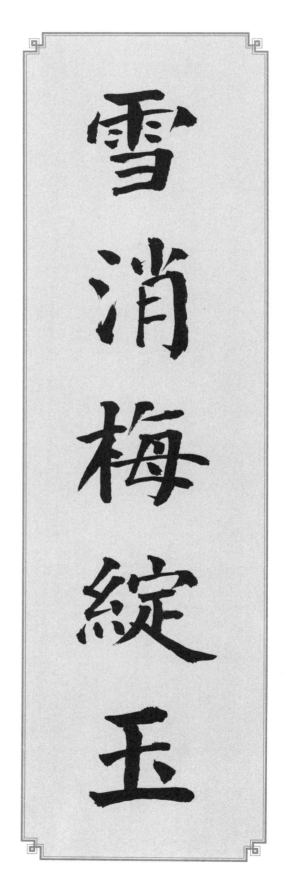

横批：笑逐颜开　上联：雪消梅绽玉　下联：风细柳摇金

春風得意

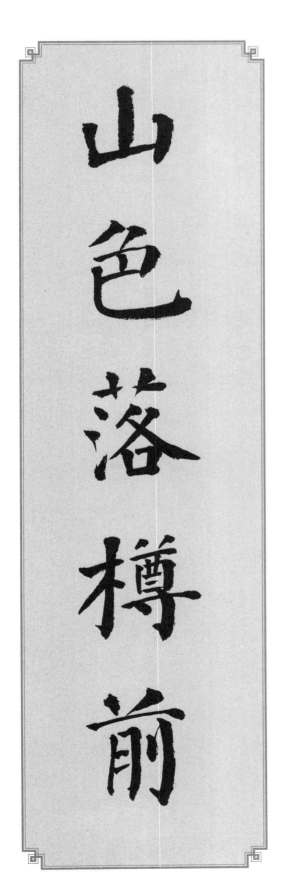

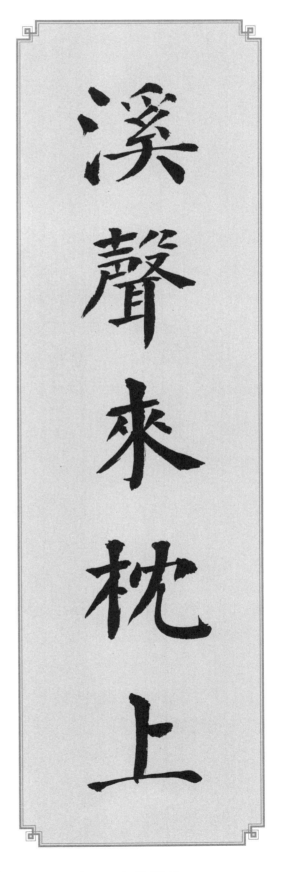

横批：春风得意　上联：溪声来枕上　下联：山色落樽前

州神滿春

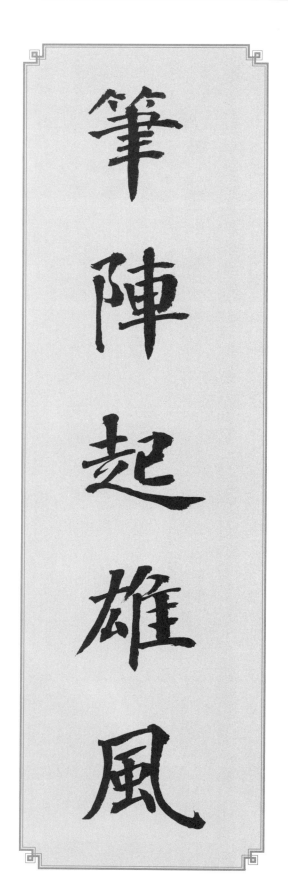

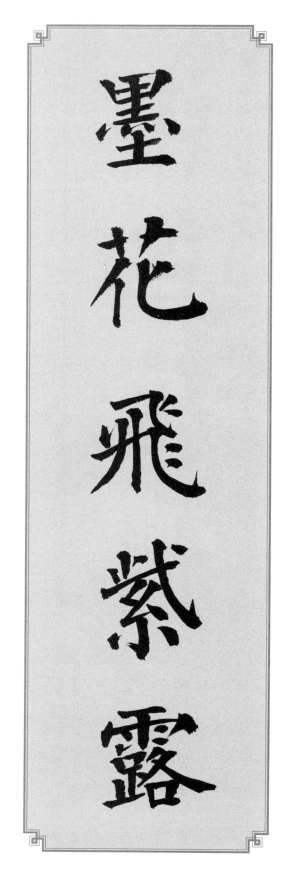

横批：春满神州　　上联：墨花飞紫露　　下联：笔阵起雄风

38

六字楹联

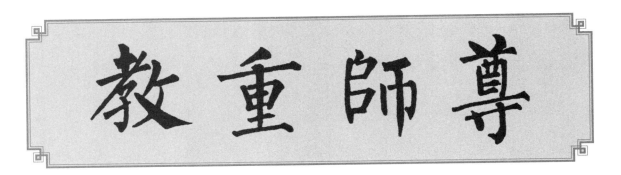

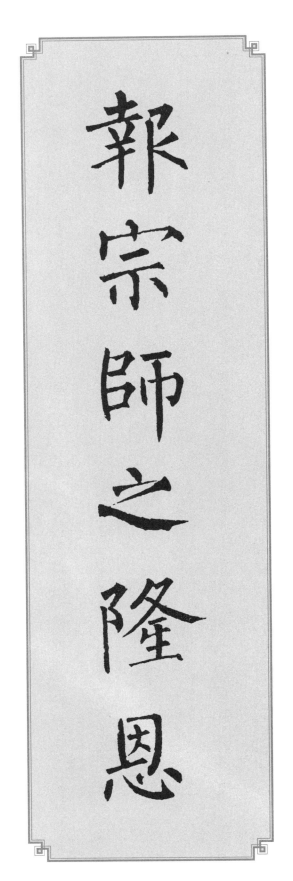

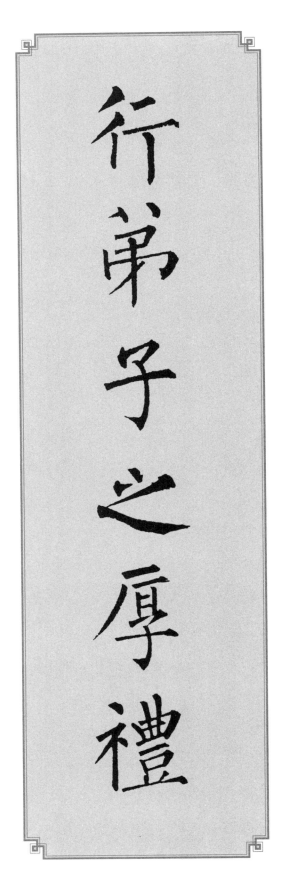

横批：尊师重教　上联：行弟子之厚礼　下联：报宗师之隆恩

以誠為本

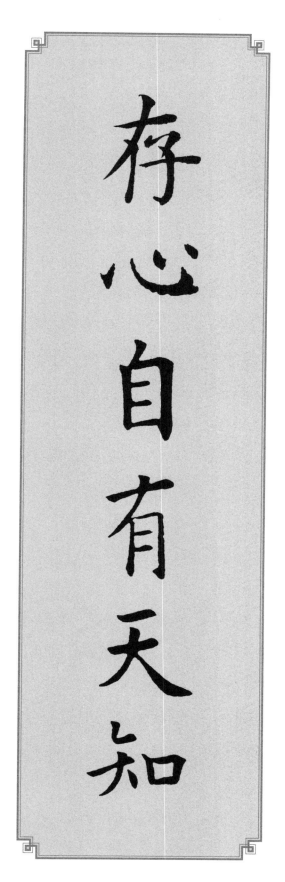 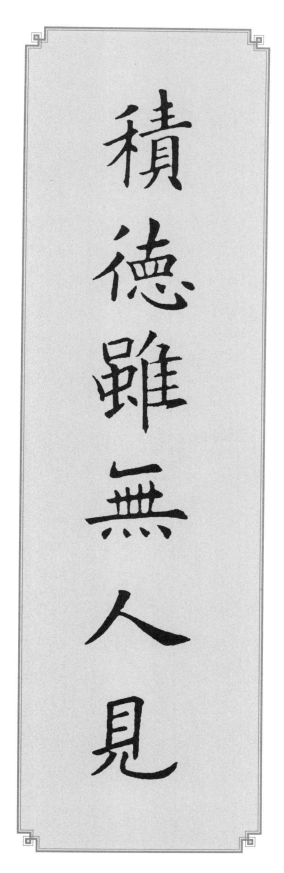

横批：以诚为本　上联：积德虽无人见　下联：存心自有天知

明光大正

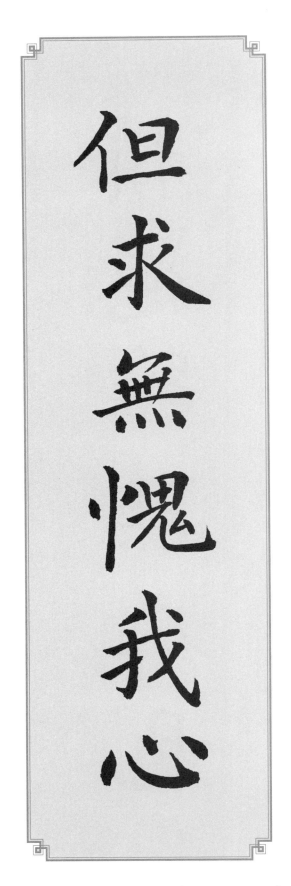 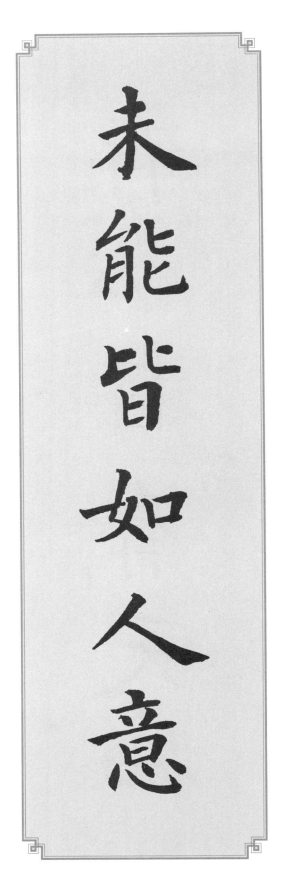

横批：正大光明　上联：未能皆如人意　下联：但求无愧我心

識禮知書

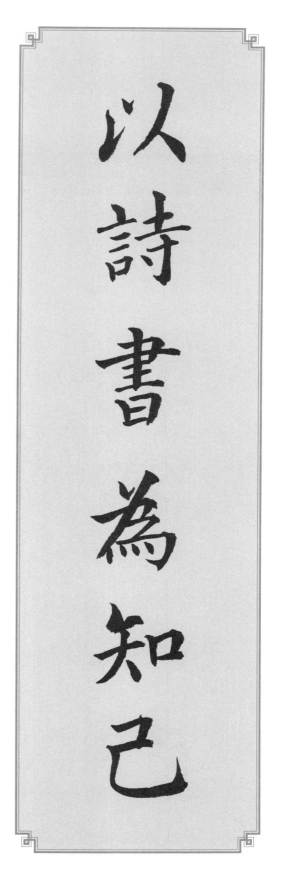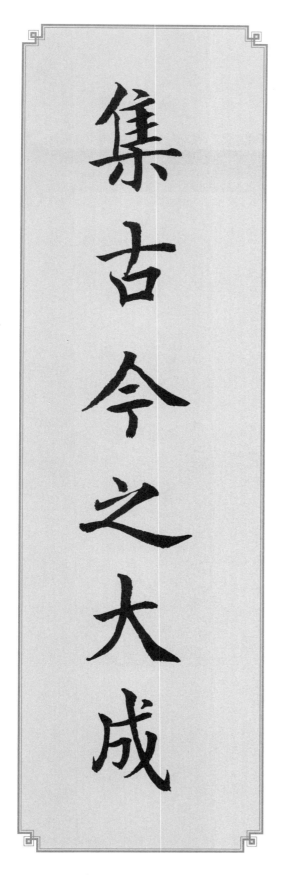

横批：识礼知书　上联：以诗书为知己　下联：集古今之大成

43

身吾省三

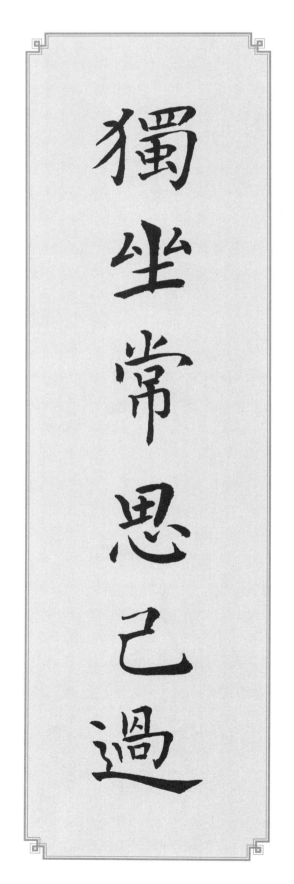

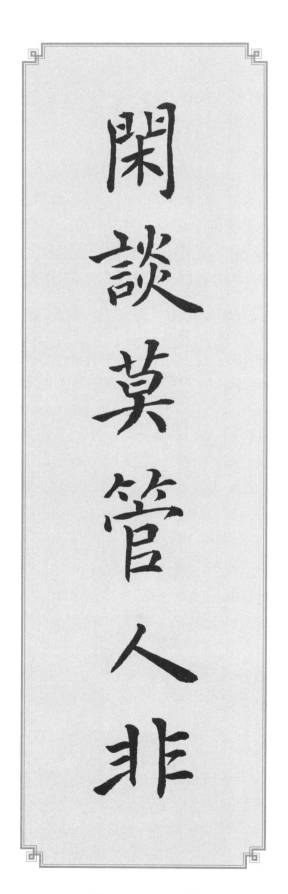

横批：三省吾身　　上联：独坐常思己过　　下联：闲谈莫管人非

問 心 始 安

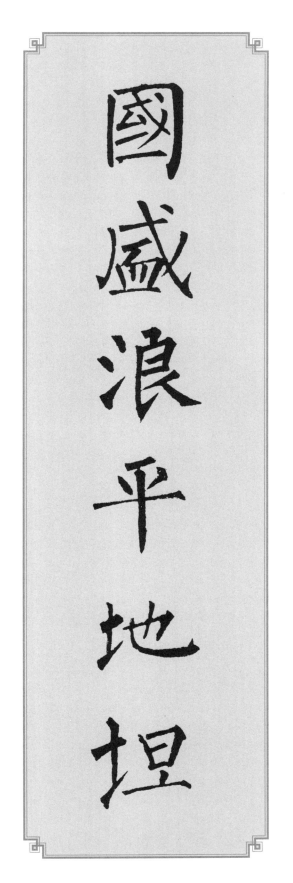

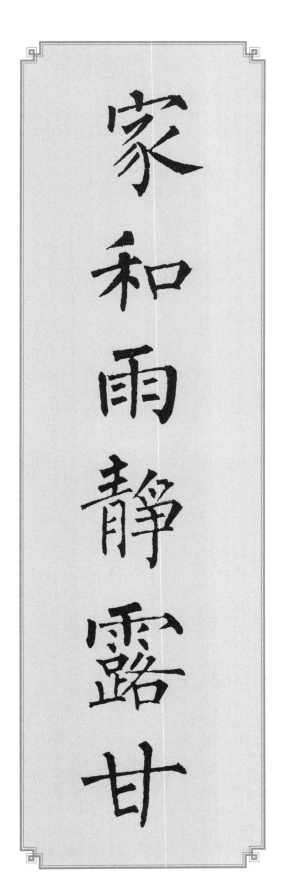

横批：问心始安　　上联：国盛浪平地坦　　下联：家和雨静露甘

七字楹联

明空水積

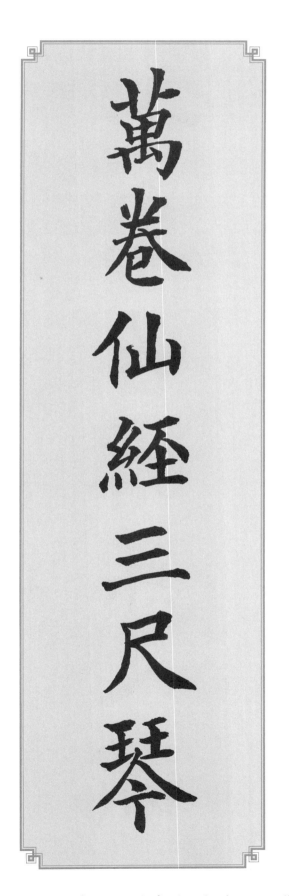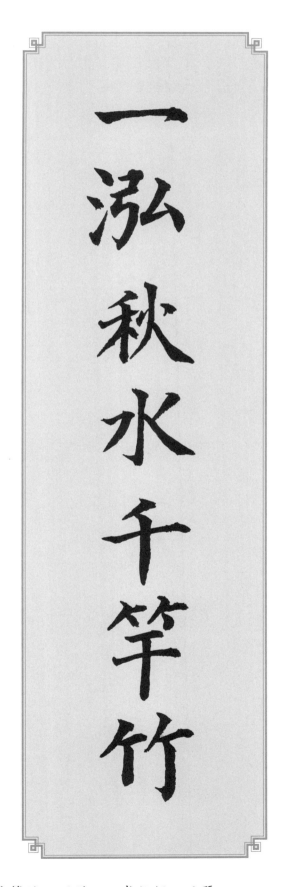

横批：积水空明　上联：一泓秋水千竿竹　下联：万卷仙经三尺琴

心曠神怡

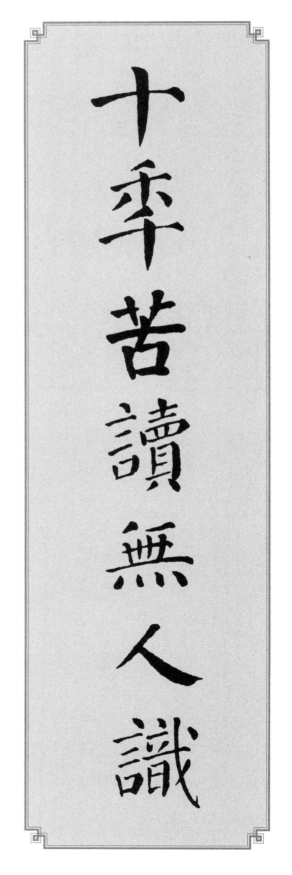 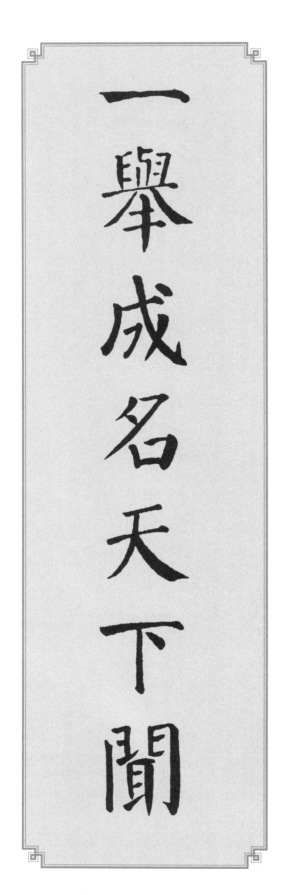

十年苦讀無人識　一舉成名天下聞

横批：心旷神怡　上联：十年苦读无人识　下联：一举成名天下闻

48

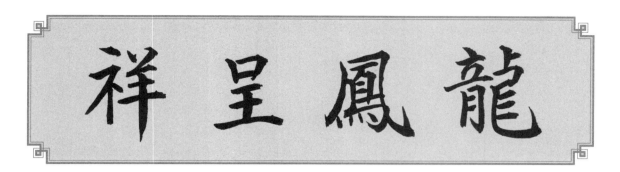

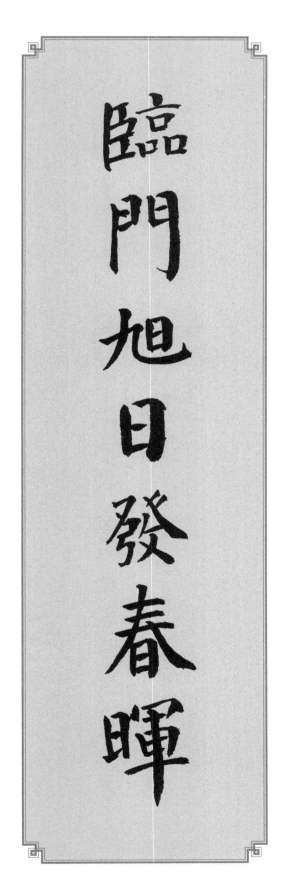

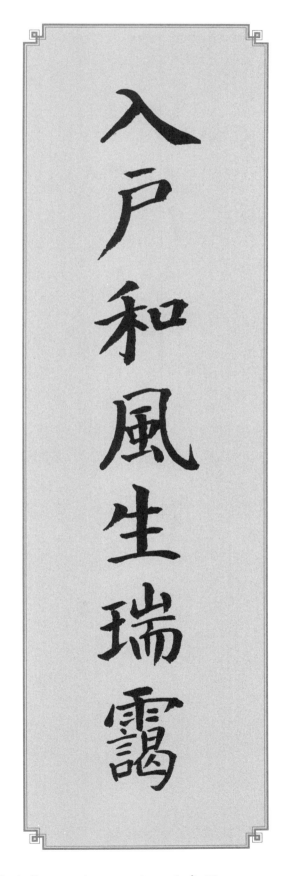

横批：龙凤呈祥　　上联：入户和风生瑞霭　　下联：临门旭日发春晖

照高星吉

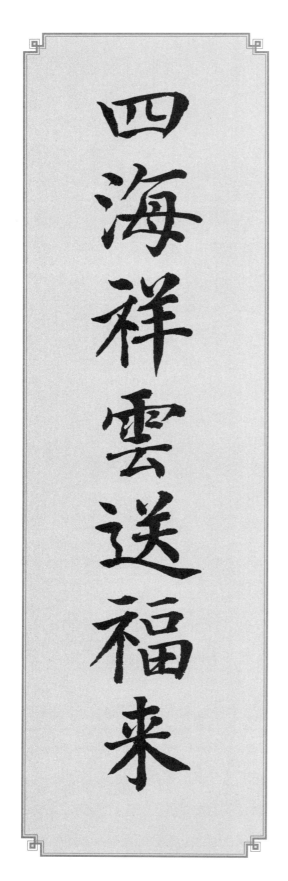

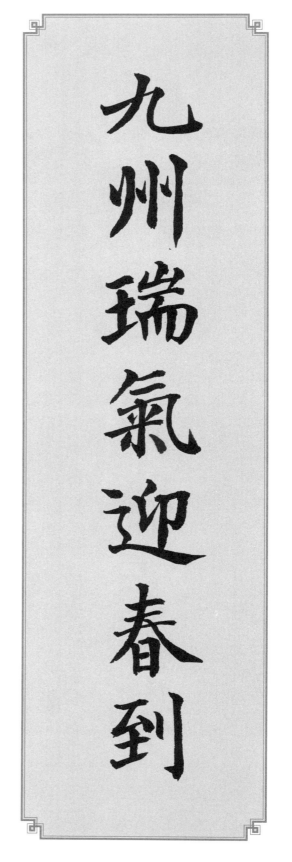

横批：吉星高照　上联：九州瑞气迎春到　下联：四海祥云送福来

横批：河清海晏　上联：千年皎月明四海　下联：一宇清风乐百家

横批：博古通今　上联：才如湖海文始妙　下联：腹有诗书气自华

横批：剑胆琴心　　上联：万里风云三尺剑　　下联：五车学问八斗才

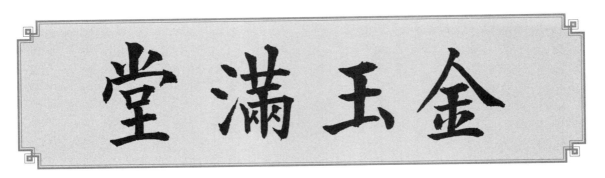

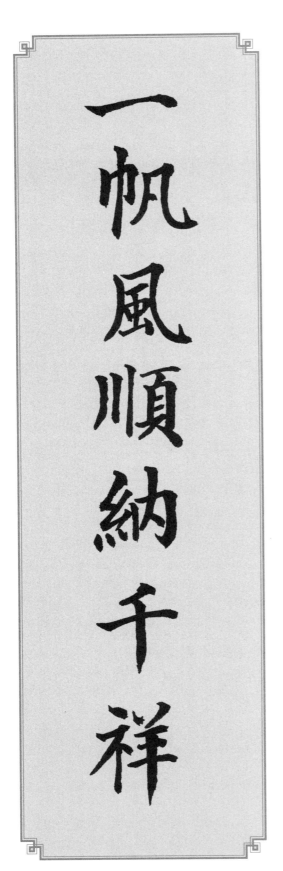

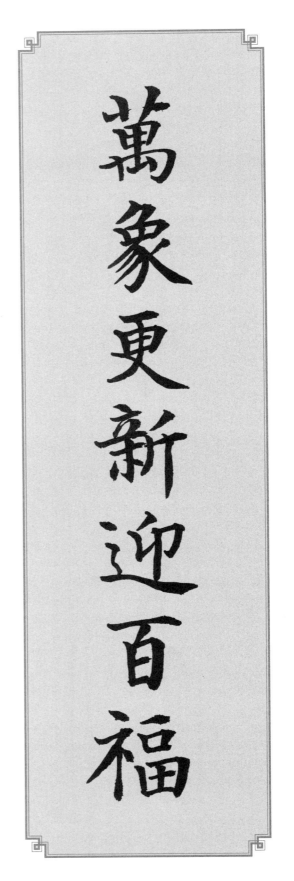

横批：金玉满堂　上联：万象更新迎百福　下联：一帆风顺纳千祥

間人滿春

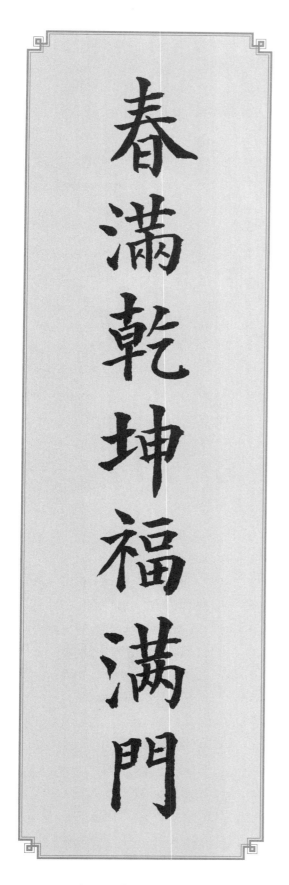

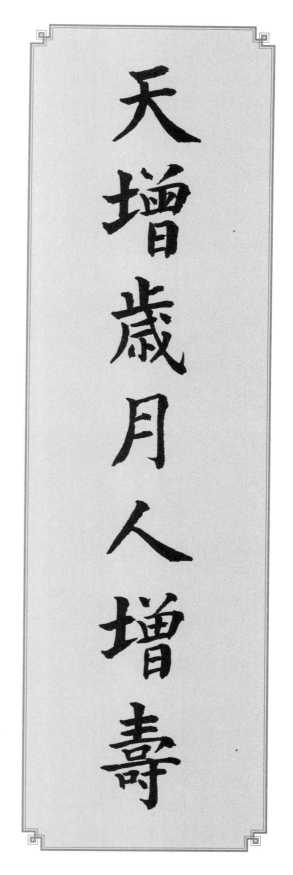

横批：春满人间　上联：天增岁月人增寿　下联：春满乾坤福满门

富國利民

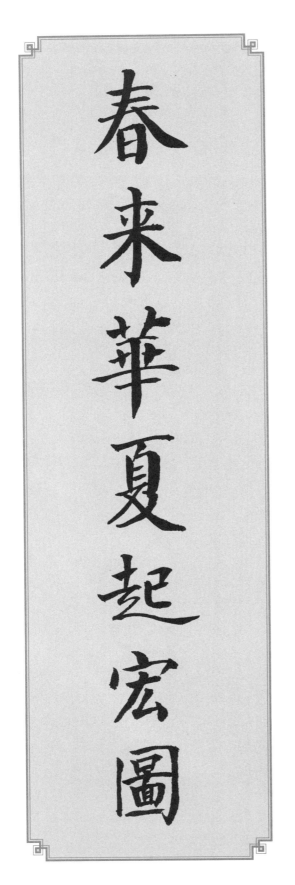

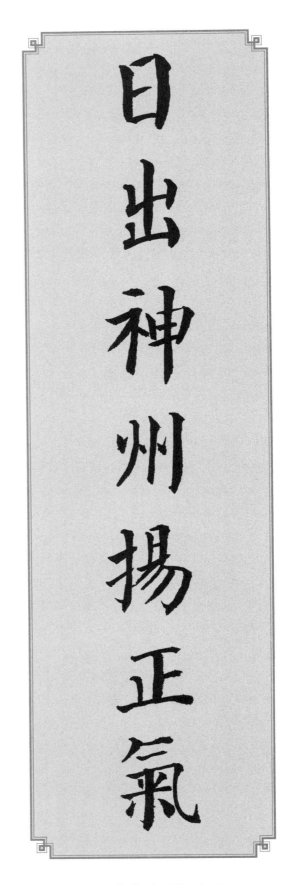

横批：富国利民　上联：日出神州扬正气　下联：春来华夏起宏图

56

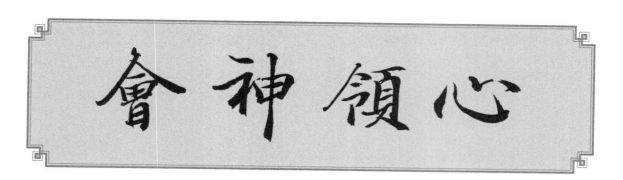

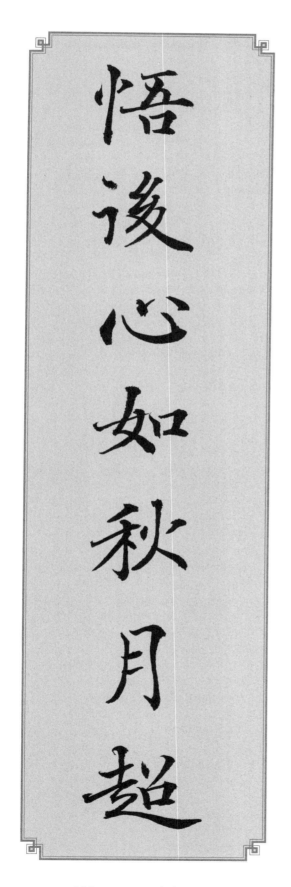

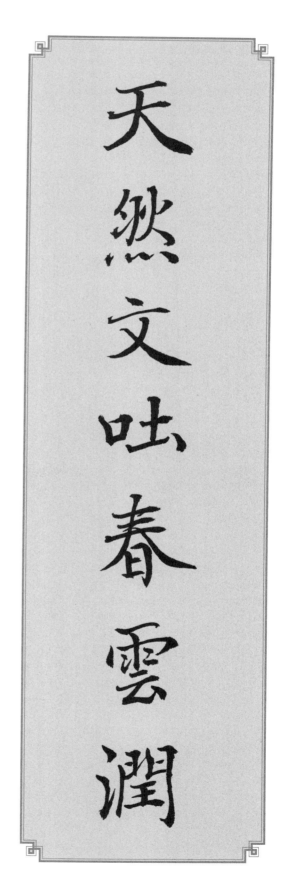

横批：心领神会　　上联：天然文吐春云润　　下联：悟后心如秋月超

天道酬勤

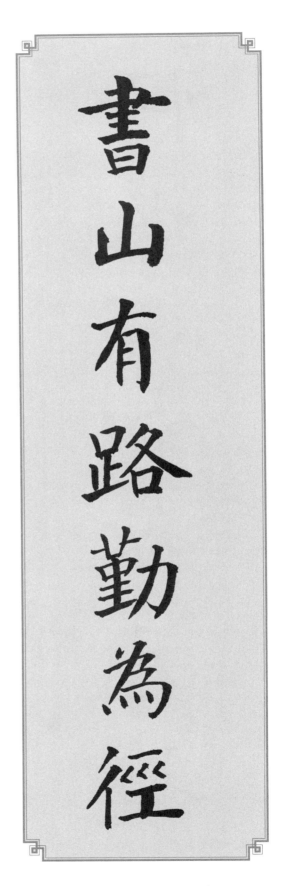

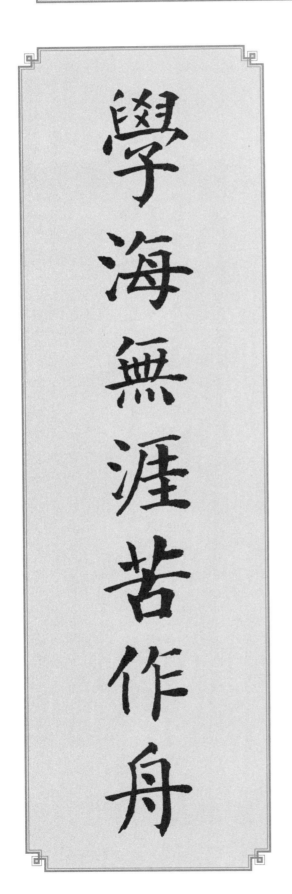

横批：天道酬勤　　上联：书山有路勤为径　　下联：学海无涯苦作舟

58

學無止境

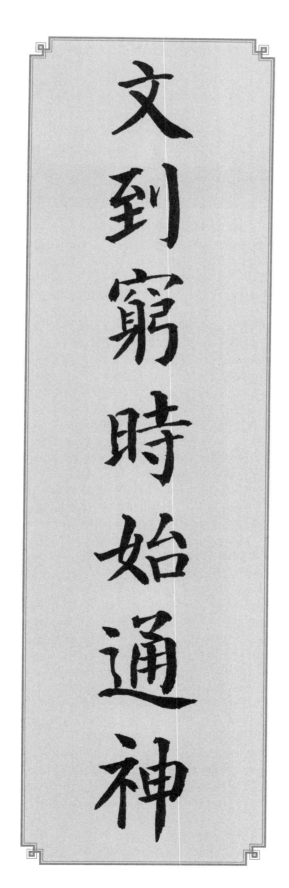

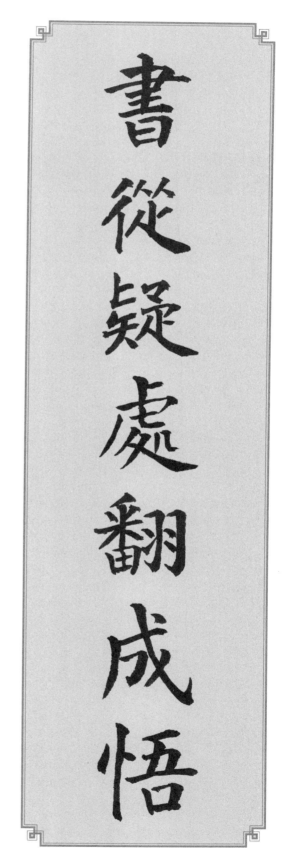

横批：学无止境　上联：书从疑处翻成悟　下联：文到穷时始通神

59

青 山 不 老

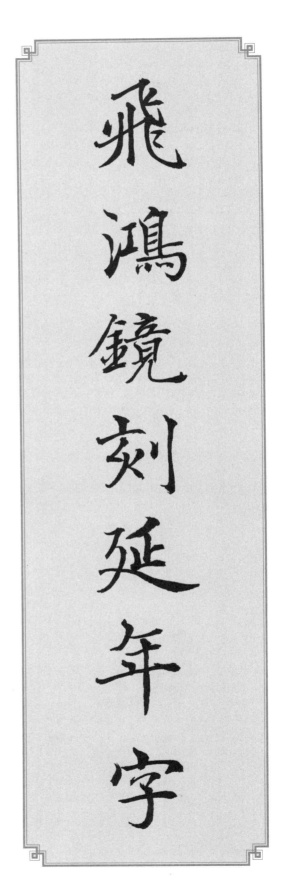

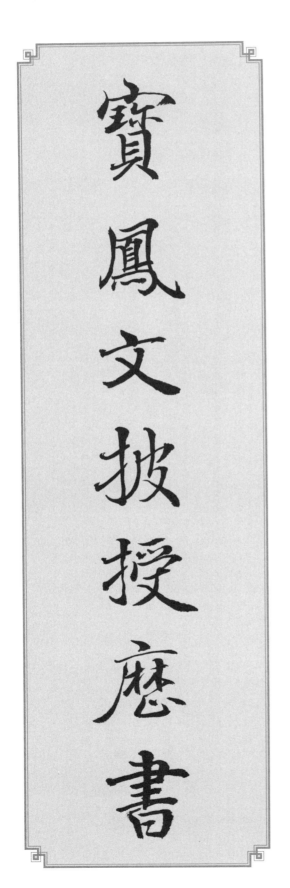

横批：青山不老　上联：飞鸿镜刻延年字　下联：宝凤文披授历书

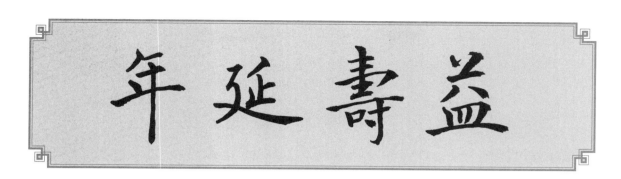

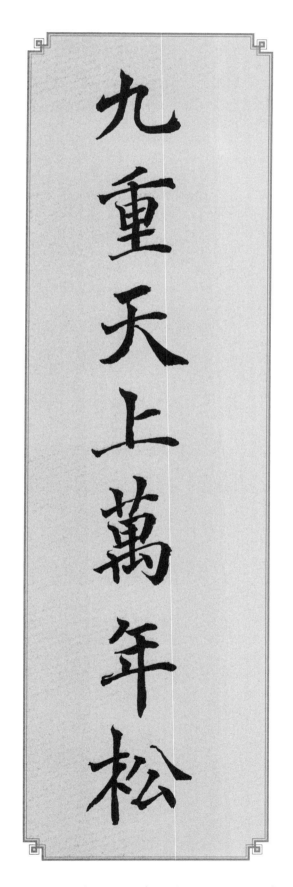

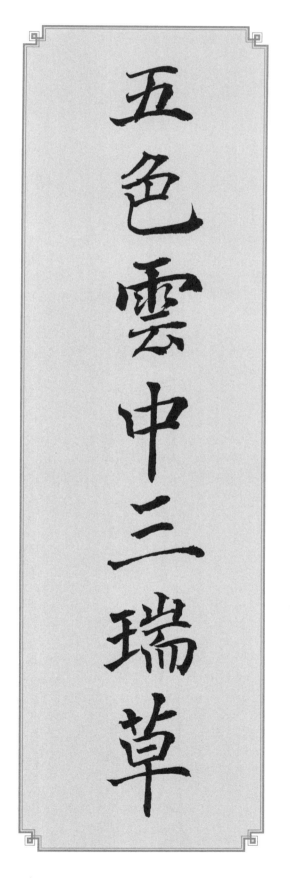

横批：益寿延年　　上联：五色云中三瑞草　　下联：九重天上万年松

和人通政

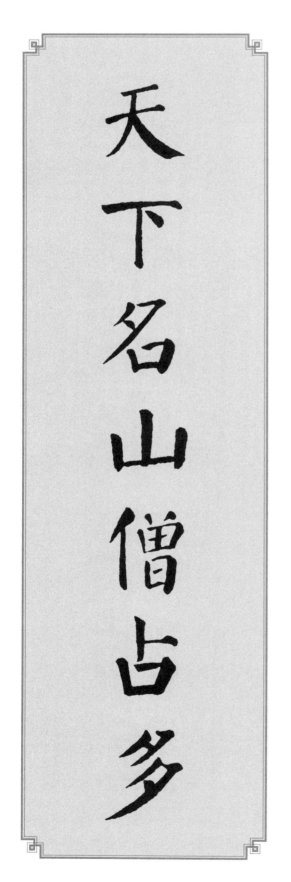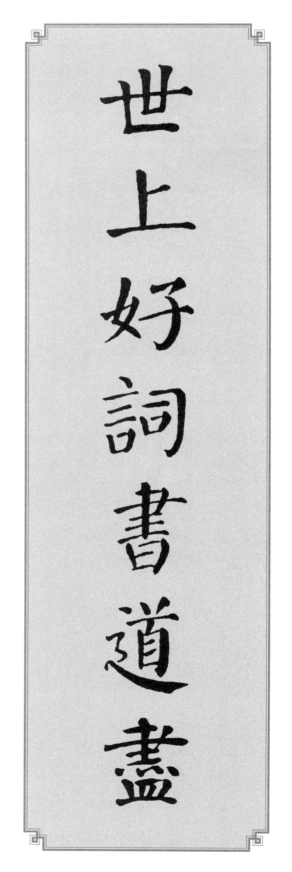

横批：政通人和　上联：世上好词书道尽　下联：天下名山僧占多

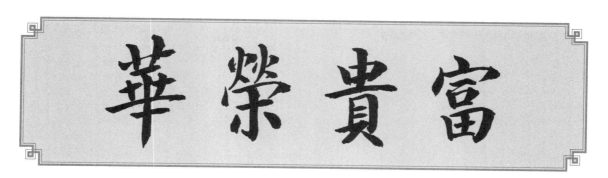

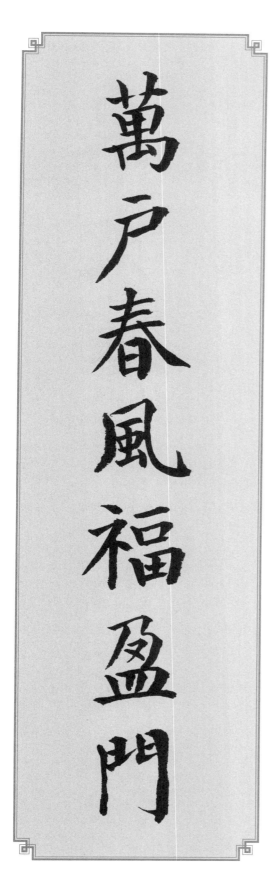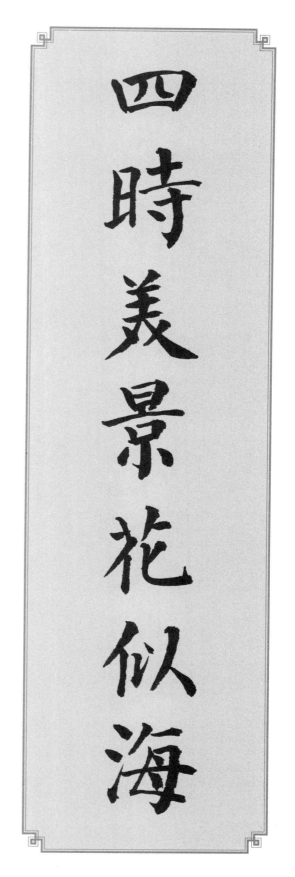

横批：富贵荣华　上联：四时美景花似海　下联：万户春风福盈门

桃李争春

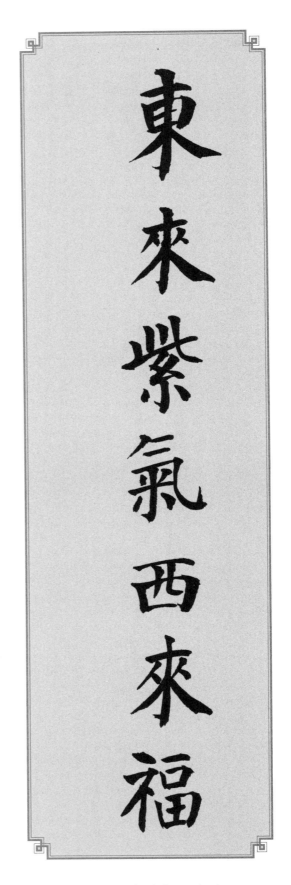

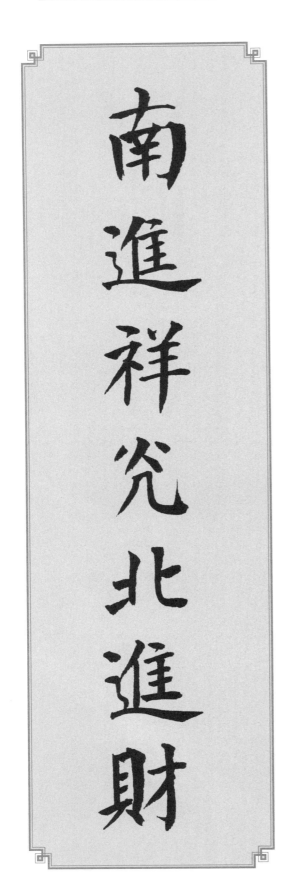

横批：桃李争春　上联：东来紫气西来福　下联：南进祥光北进财

大道至簡

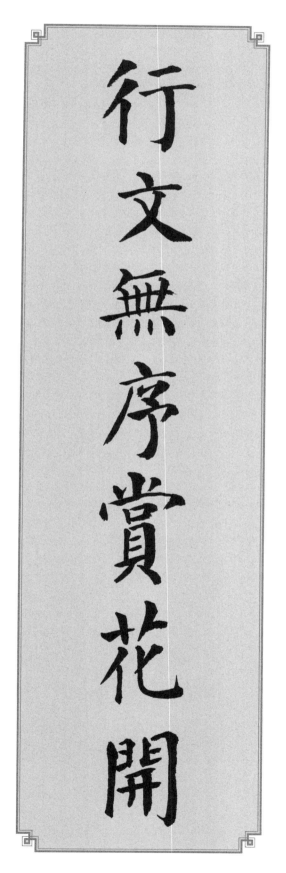

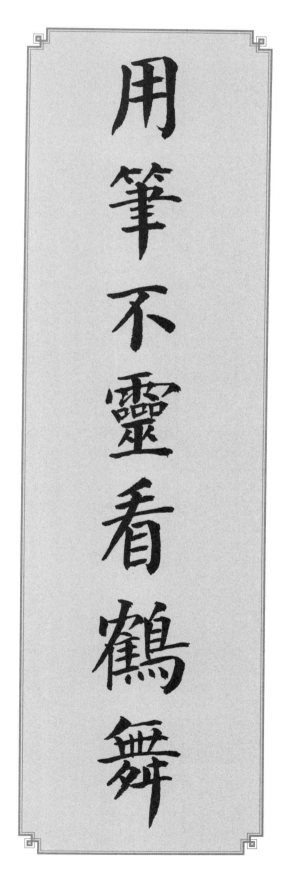

横批：大道至简　　上联：用笔不灵看鹤舞　　下联：行文无序赏花开

65

節 春 度 歡

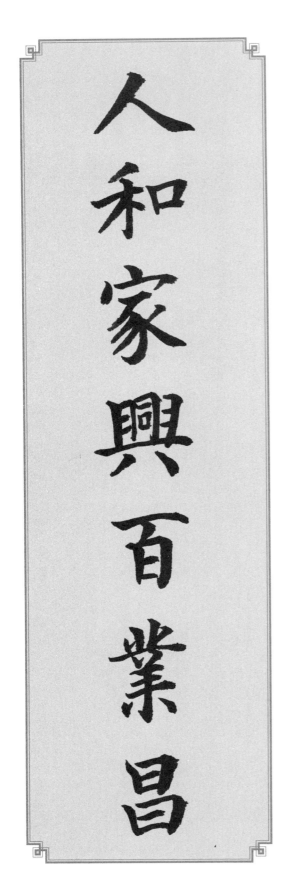

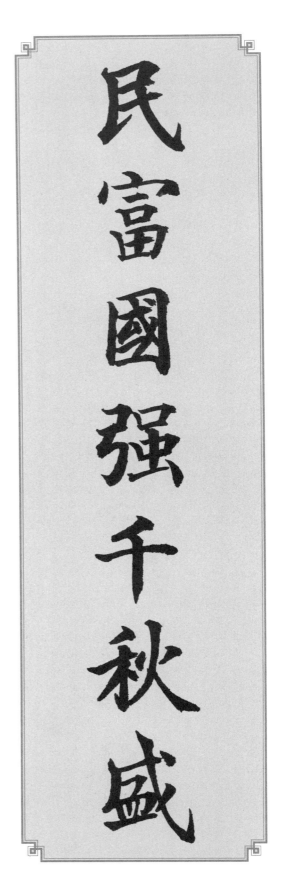

横批：欢度春节　上联：民富国强千秋盛　下联：人和家兴百业昌

将复何及

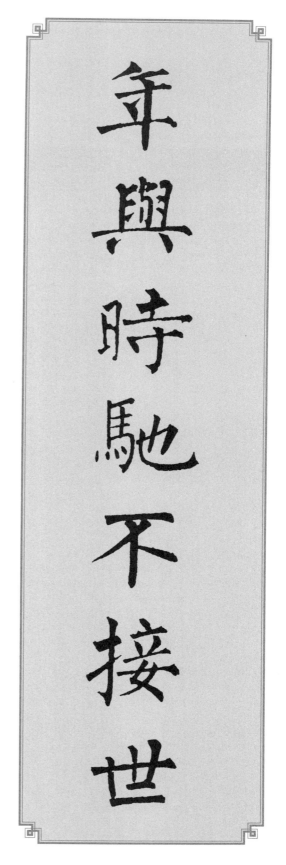

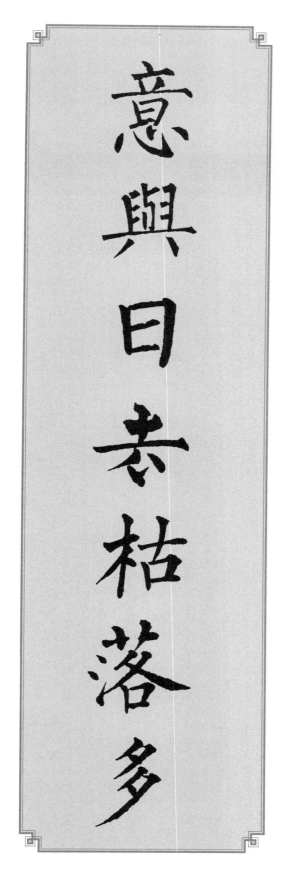

横批：将复何及　　上联：年与时驰不接世　　下联：意与日去枯落多

開卷有益

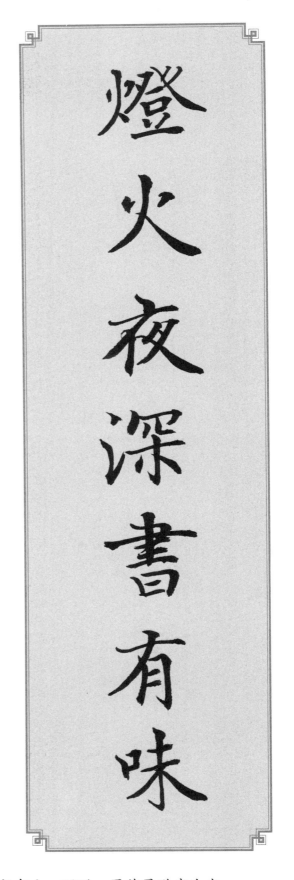

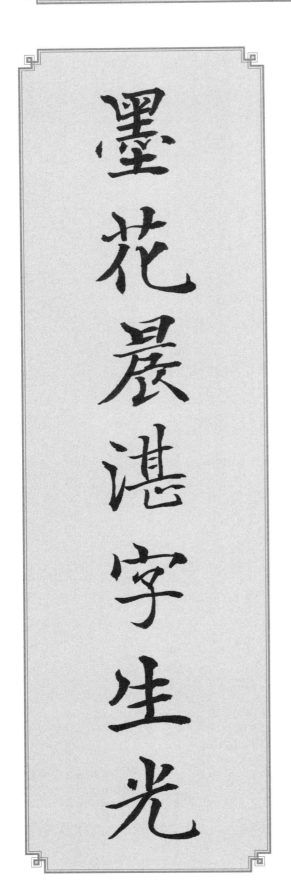

横批：开卷有益　上联：灯火夜深书有味　下联：墨花晨湛字生光

含弘光大

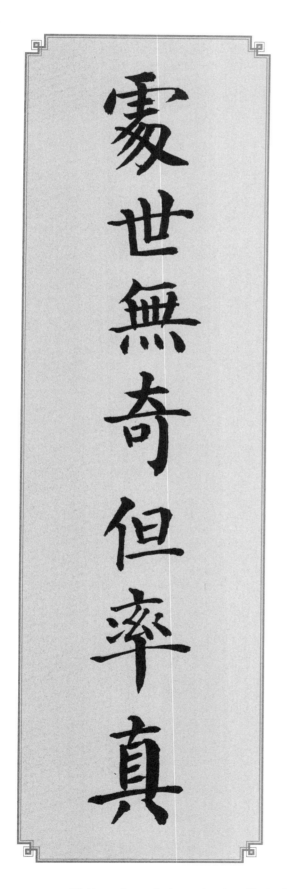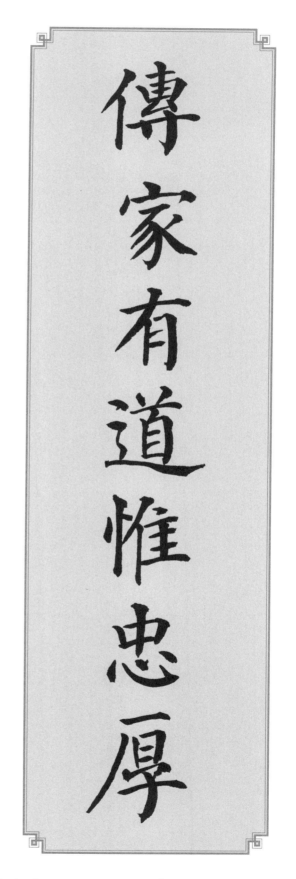

横批：含弘光大　上联：传家有道惟忠厚　下联：处世无奇但率真

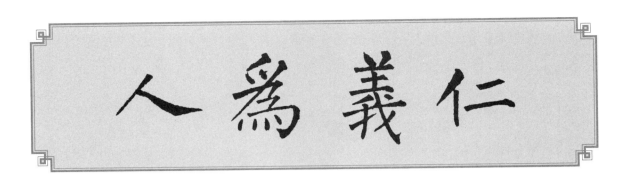

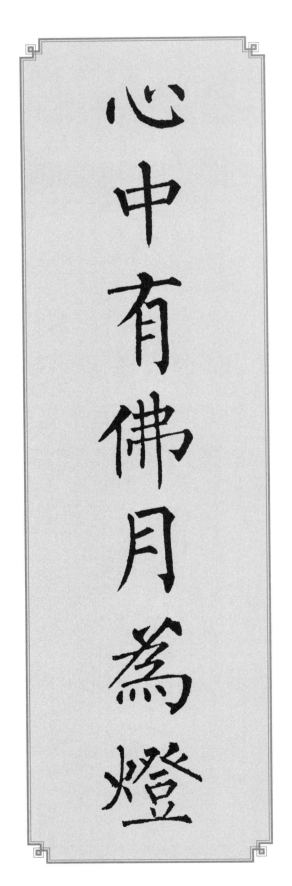

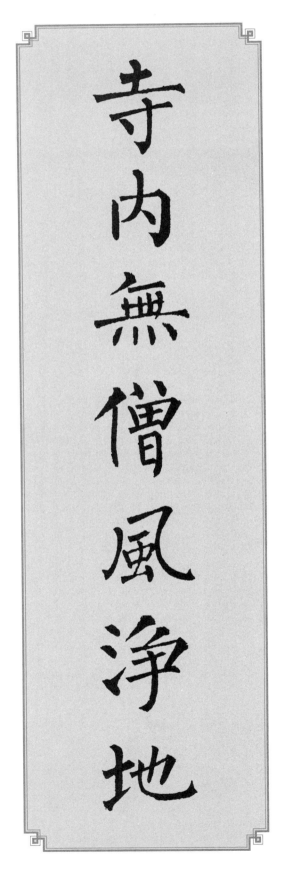

横批：仁义为人　上联：寺内无僧风净地　下联：心中有佛月为灯

財源廣進

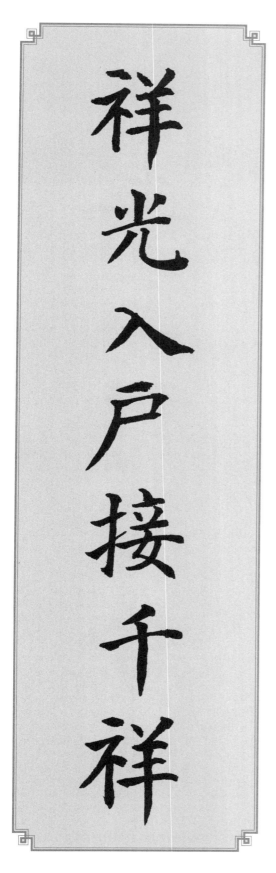

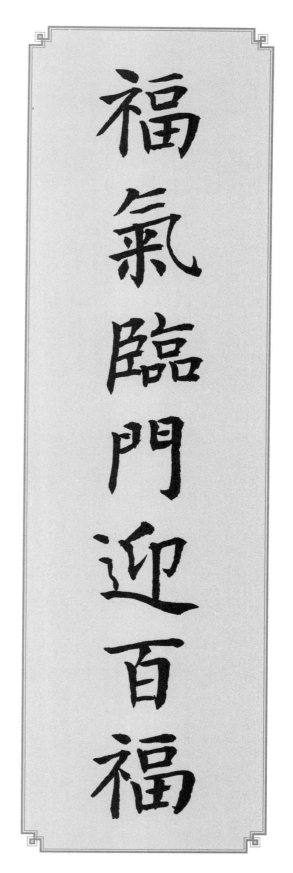

横批：财源广进　上联：福气临门迎百福　下联：祥光入户接千祥

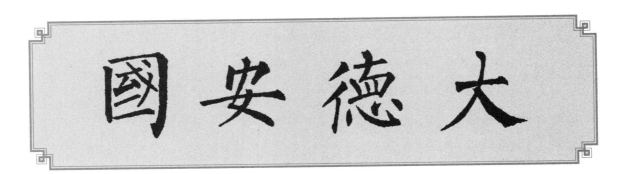

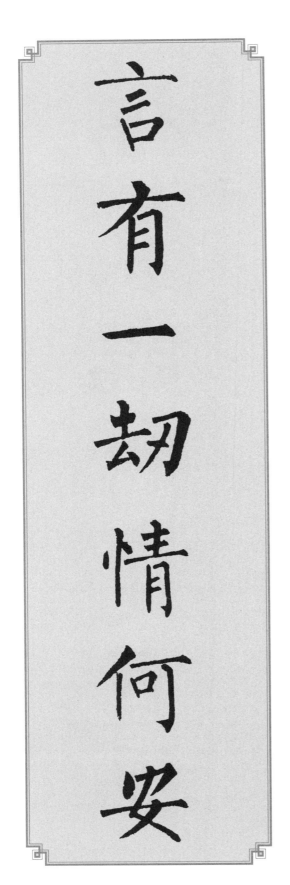

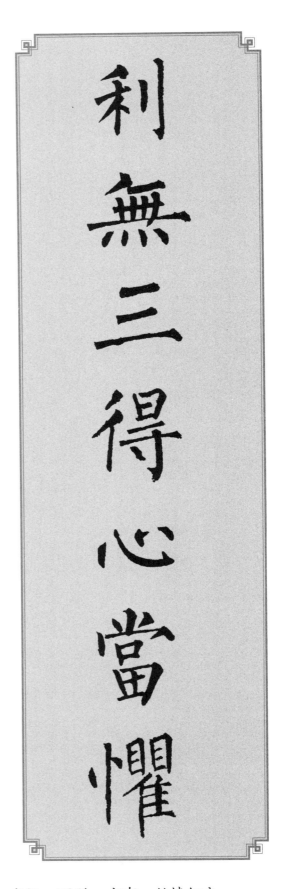

横批：大德安国　上联：利无三得心当惧　下联：言有一劫情何安

餘有年連

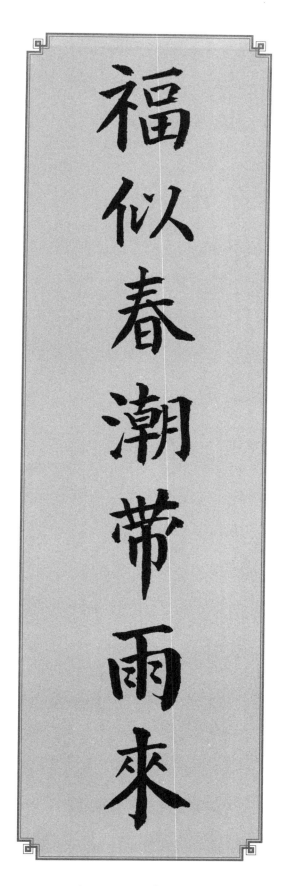

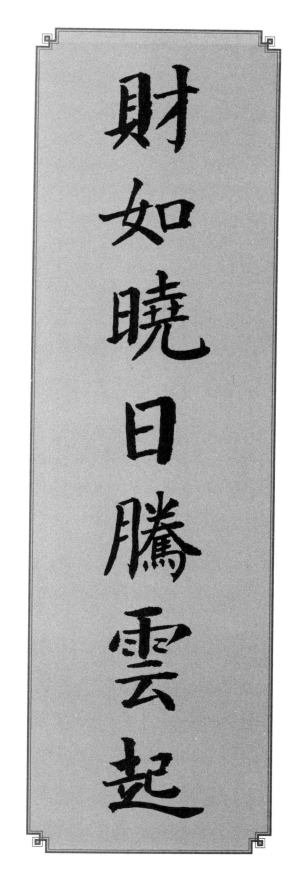

横批：连年有余　上联：财如晓日腾云起　下联：福似春潮带雨来

73

動竹隨雲

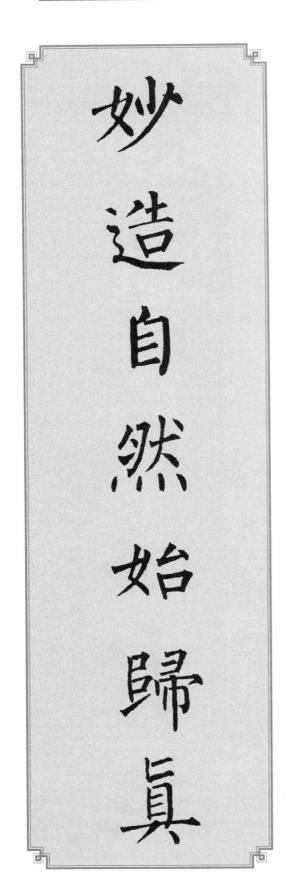

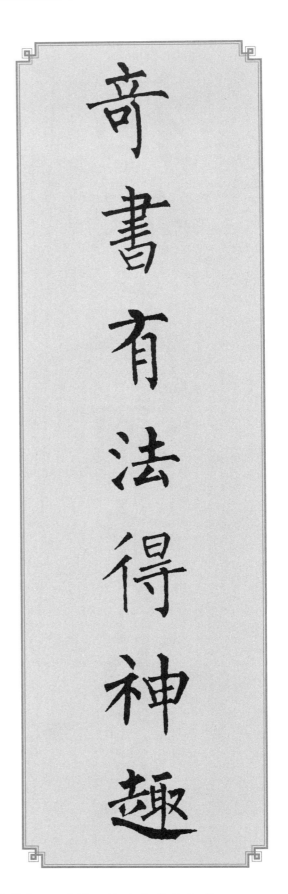

横批：云随竹动　　上联：奇书有法得神趣　　下联：妙造自然始归真

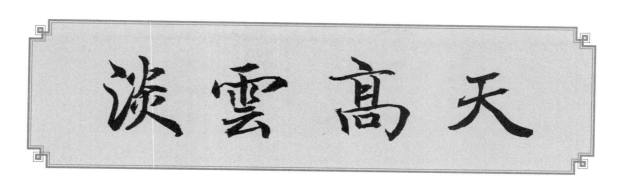

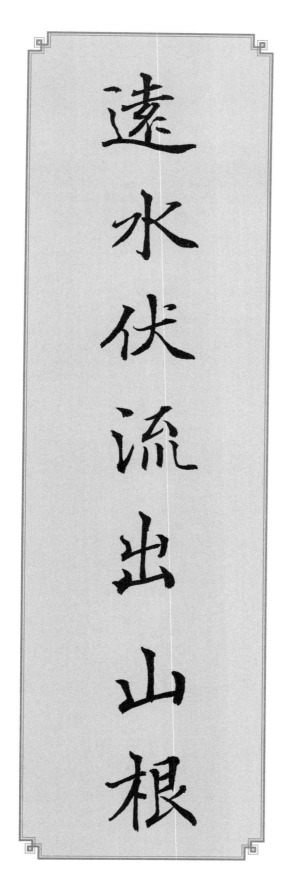

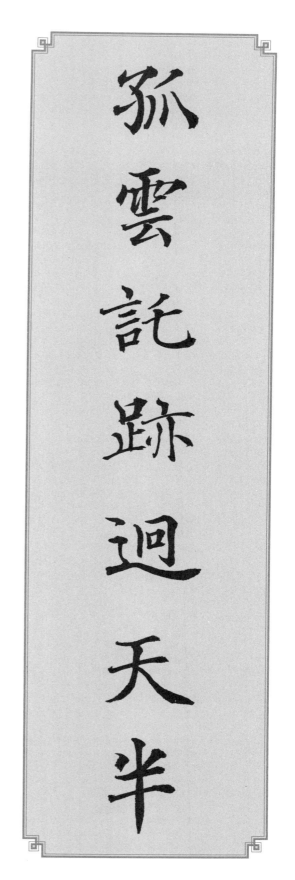

横批：天高云淡　　上联：孤云托迹迥天半　　下联：远水伏流出山根

新年進步

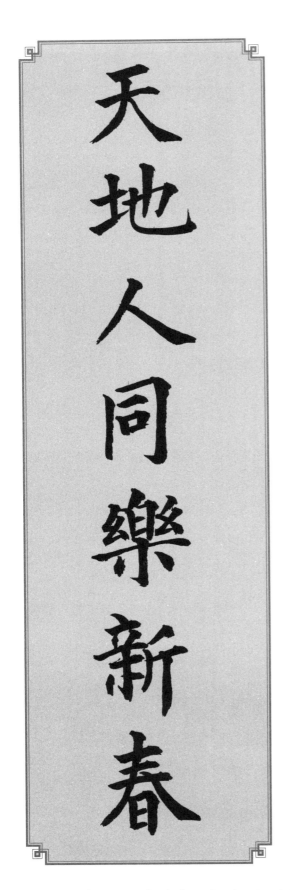

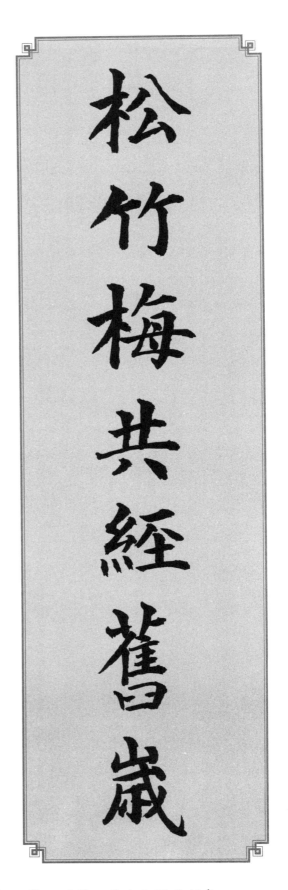

横批：新年进步　上联：松竹梅共经旧岁　下联：天地人同乐新春

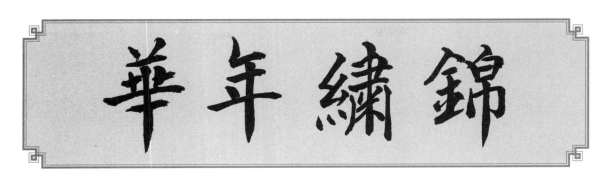

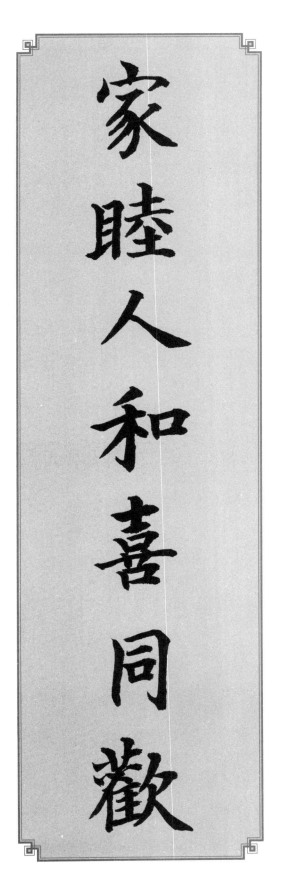

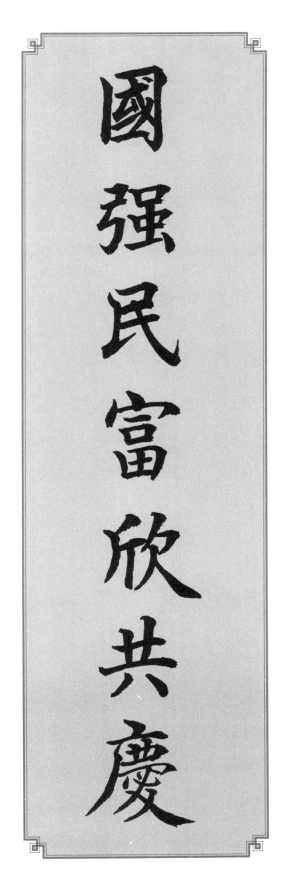

横批：锦绣年华　　上联：国强民富欣共庆　　下联：家睦人和喜同欢

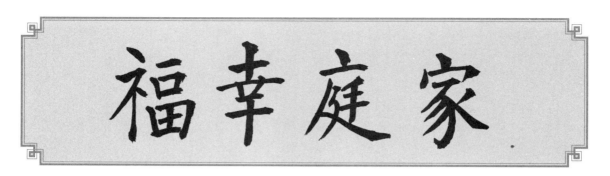

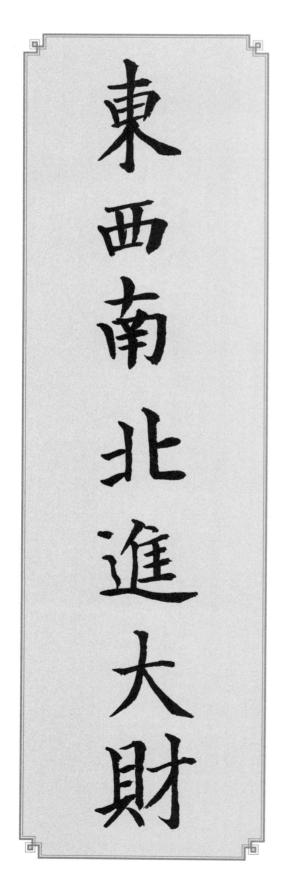

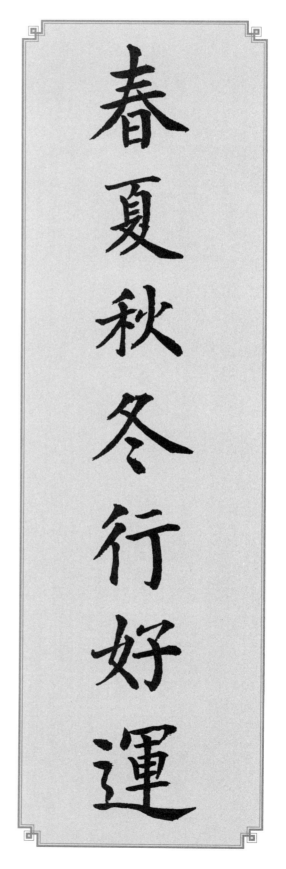

横批：家庭幸福　上联：春夏秋冬行好运　下联：东西南北进大财

招財進寶

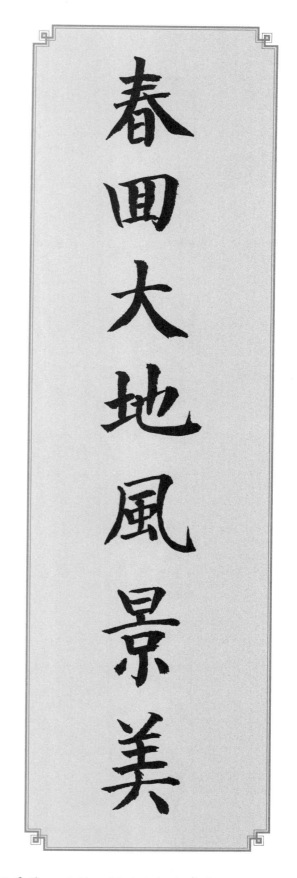

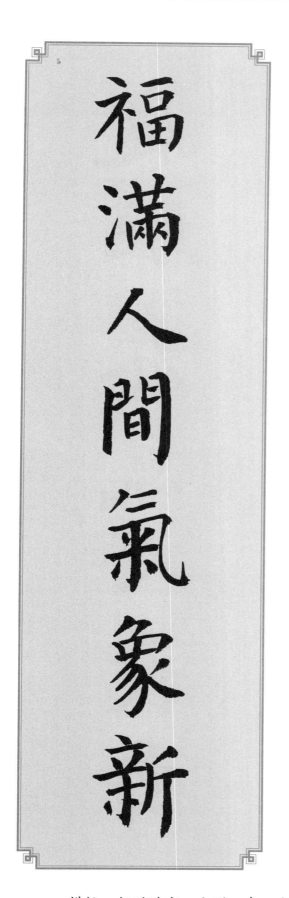

横批：招财进宝　上联：春回大地风景美　下联：福满人间气象新

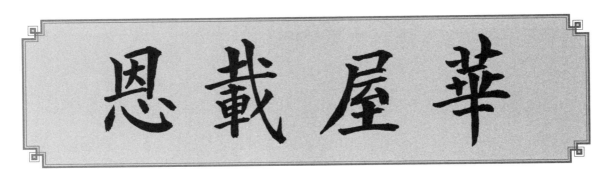

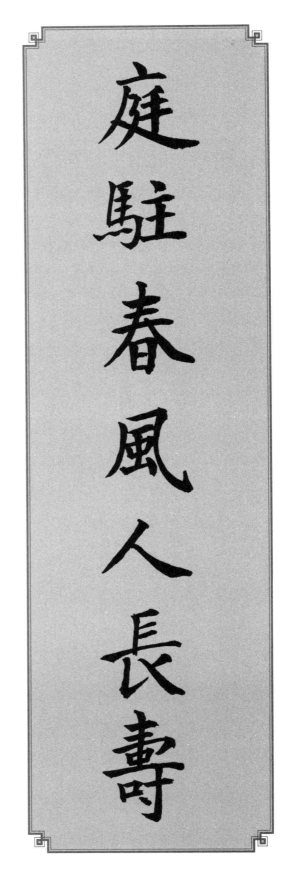

横批：华屋载恩　　上联：庭驻春风人长寿　　下联：门迎曙色福永留

80

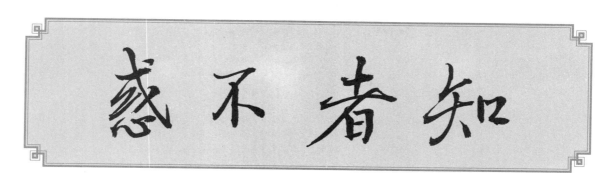

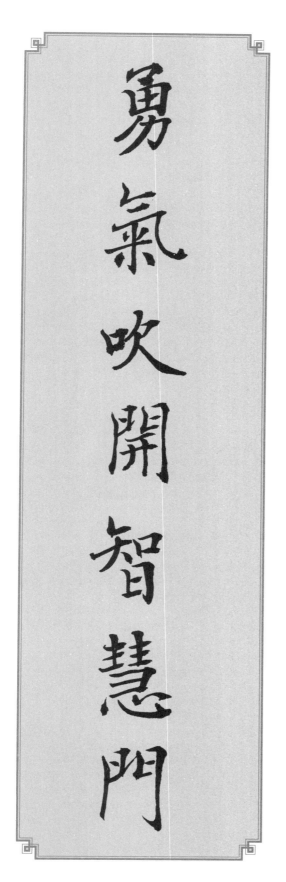

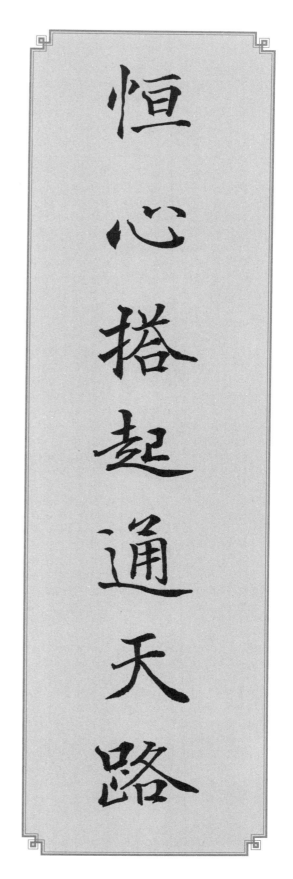

横批：知者不惑　上联：恒心搭起通天路　下联：勇气吹开智慧门

地滿香花

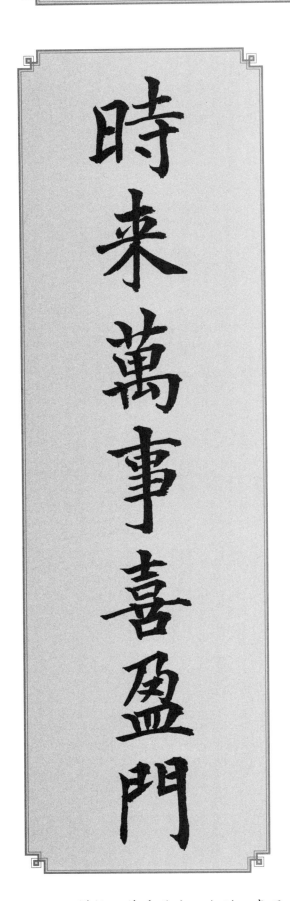

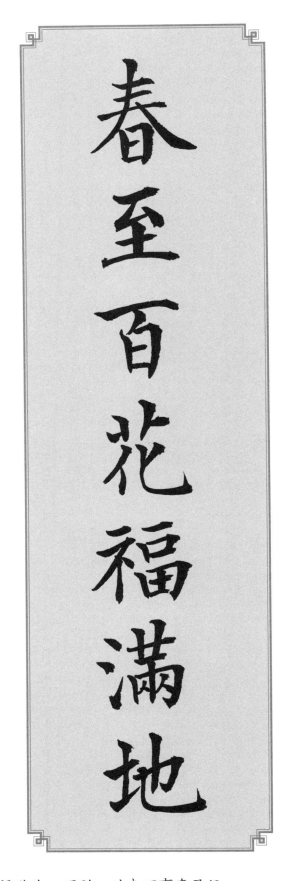

横批：花香满地　上联：春至百花福满地　下联：时来万事喜盈门

隆興意生

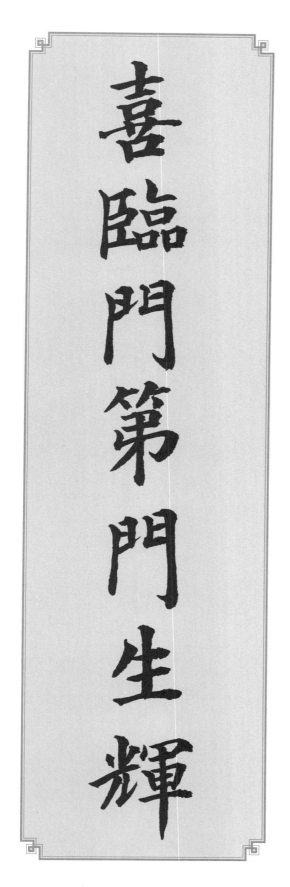

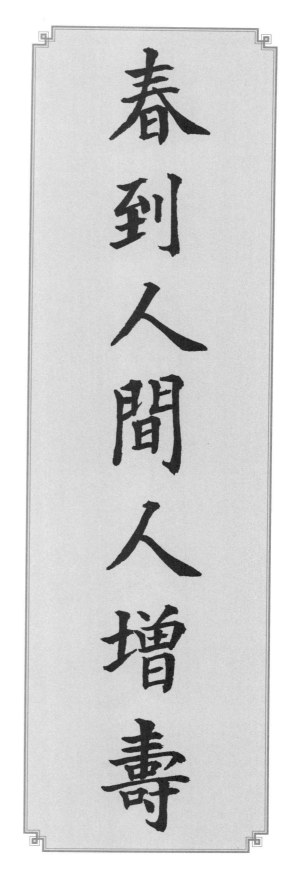

横批：生意兴隆　上联：春到人间人增寿　下联：喜临门第门生辉

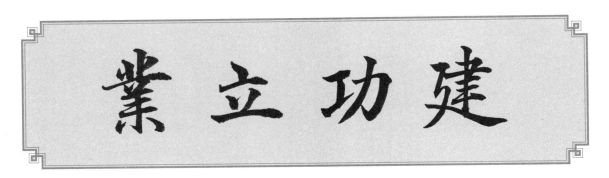

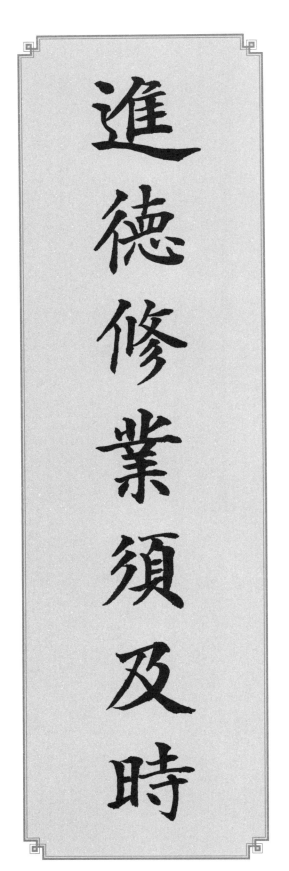

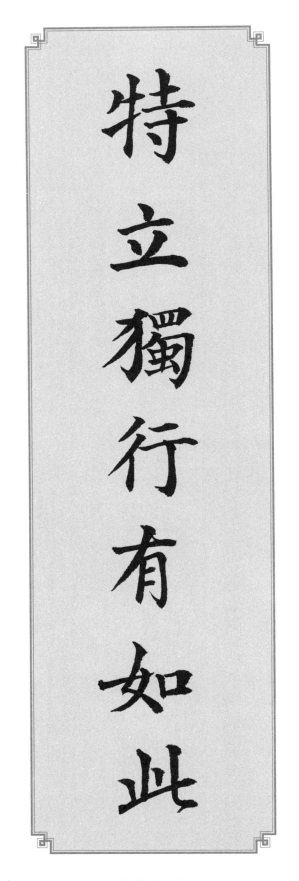

横批：建功立业　上联：特立独行有如此　下联：进德修业须及时

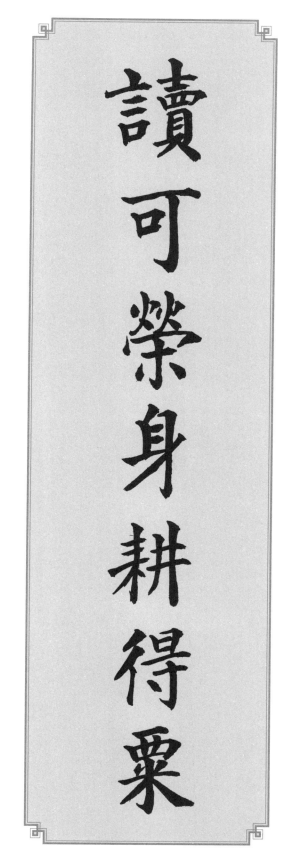

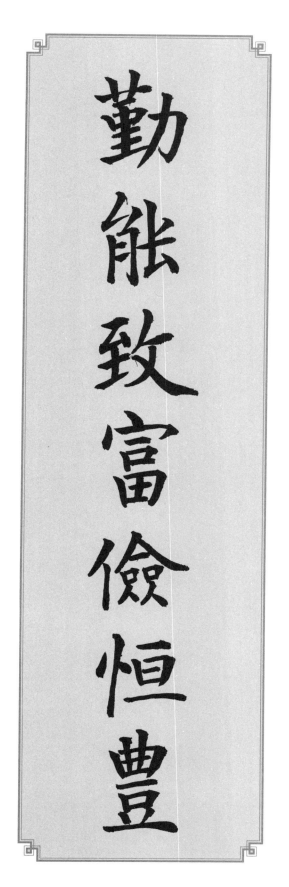

横批：春光永居　上联：读可荣身耕得粟　下联：勤能致富俭恒丰

繡錦蘭芝

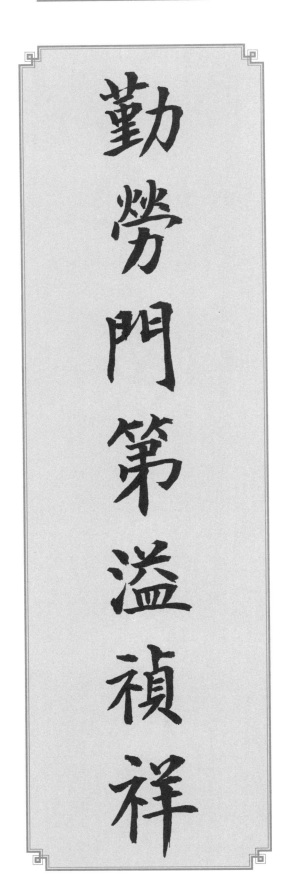

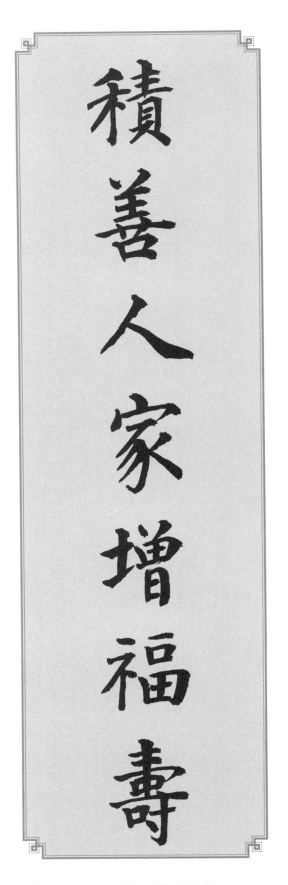

横批：芝兰锦绣　上联：积善人家增福寿　下联：勤劳门第溢祯祥

就功誠心

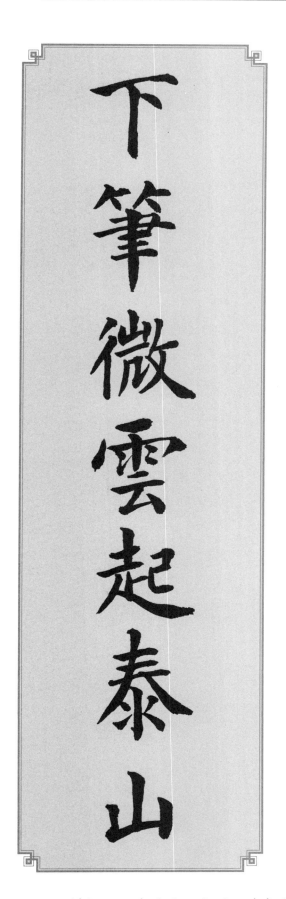

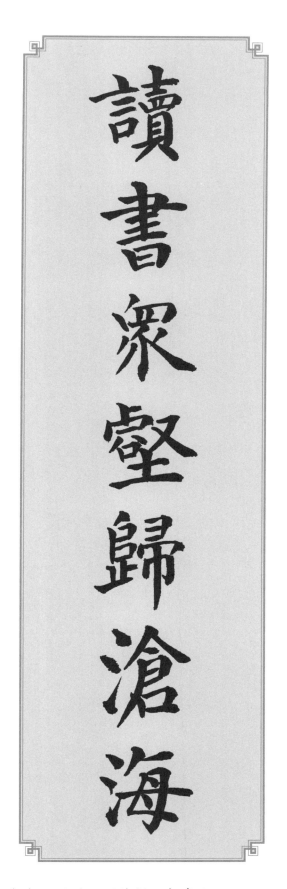

横批：心诚功就　　上联：读书众壑归沧海　　下联：下笔微云起泰山

欢天喜地

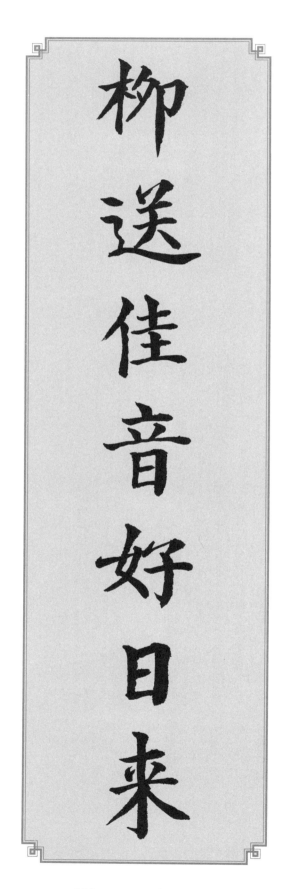

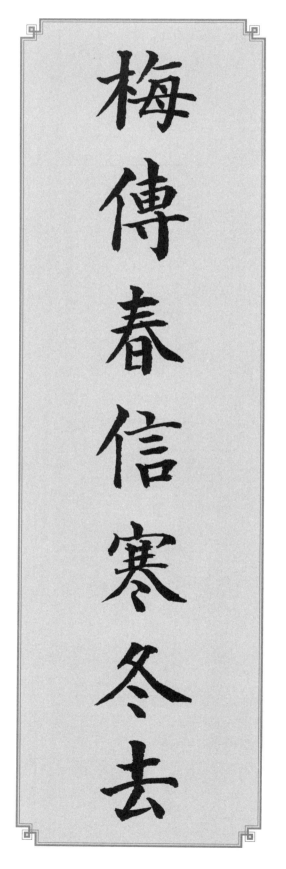

横批：欢天喜地　上联：梅传春信寒冬去　下联：柳送佳音好日来

寧康壽福

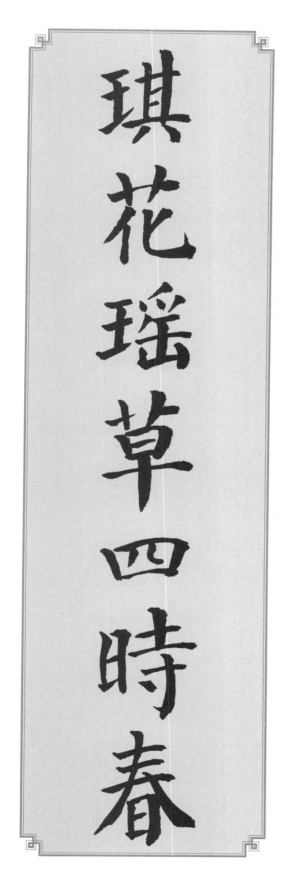

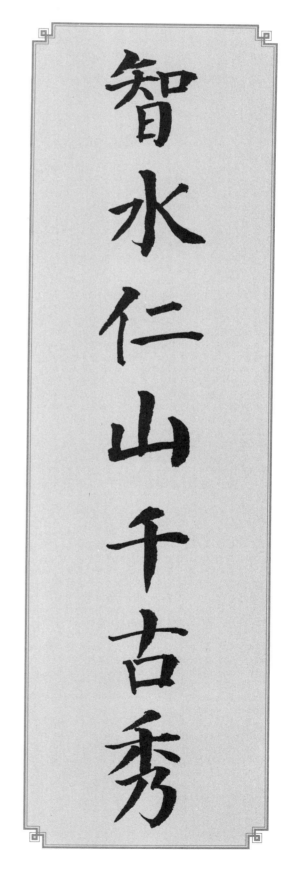

横批：福寿康宁　　上联：智水仁山千古秀　　下联：琪花瑶草四时春

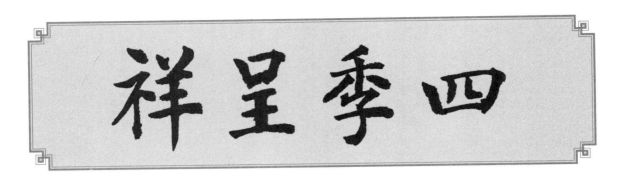

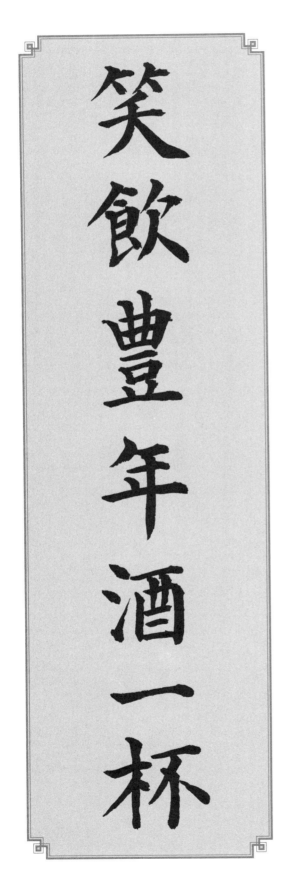

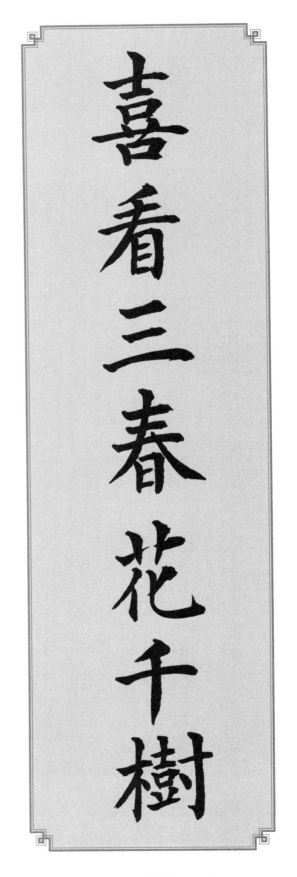

横批：四季呈祥　上联：喜看三春花千树　下联：笑饮丰年酒一杯

90

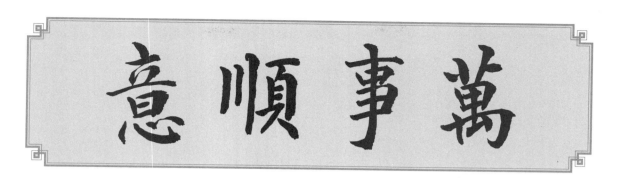

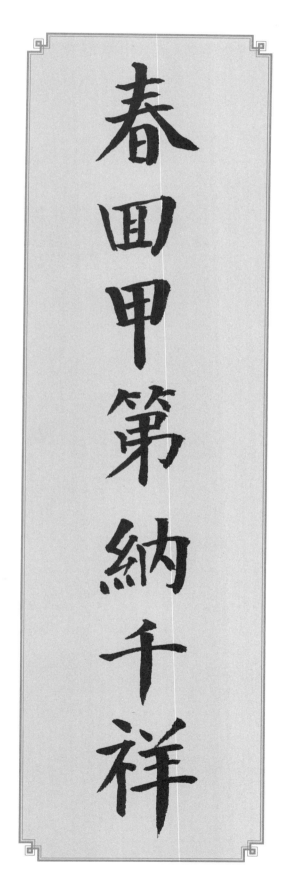

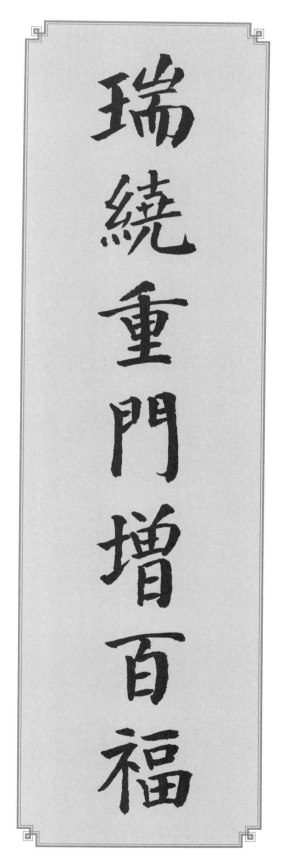

横批：万事顺意　上联：瑞绕重门增百福　下联：春回甲第纳千祥

八字楹联

極何樂此

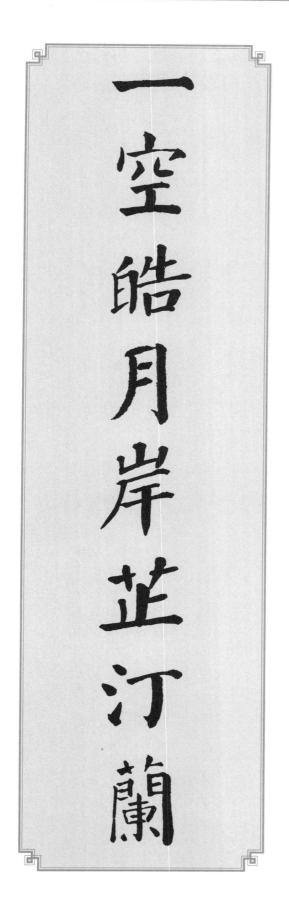

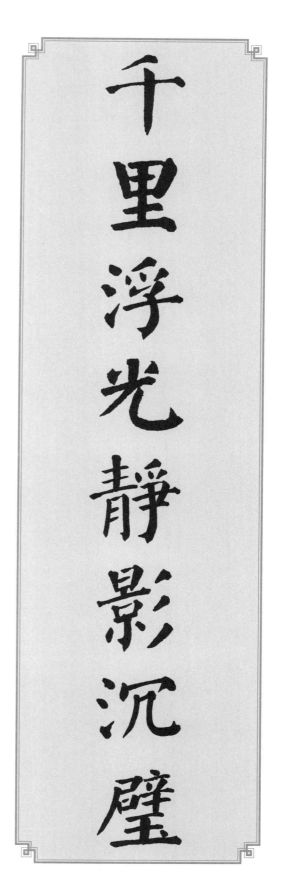

横批：此乐何极　　上联：千里浮光静影沉璧　　下联：一空皓月岸芷汀兰

93

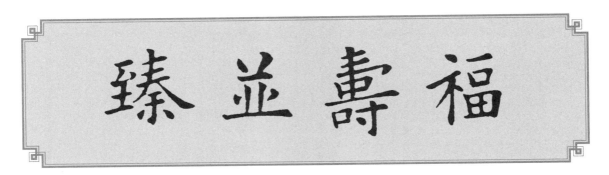

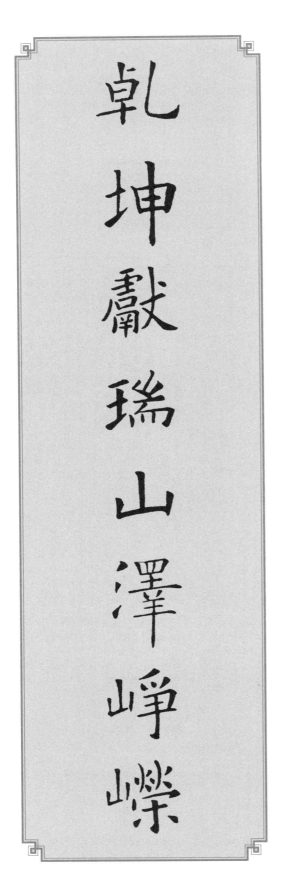

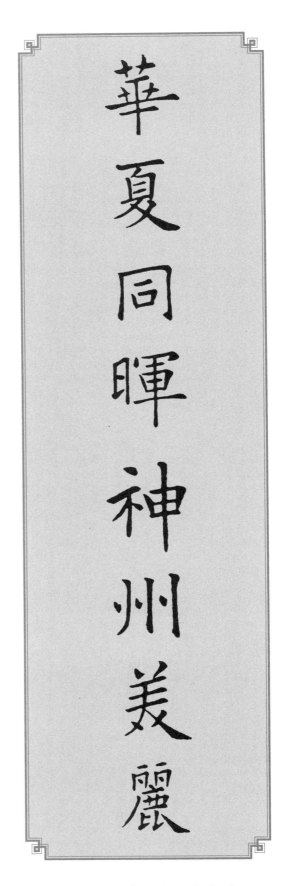

横批：福寿并臻　上联：华夏同晖神州美丽　下联：乾坤献瑞山泽峥嵘

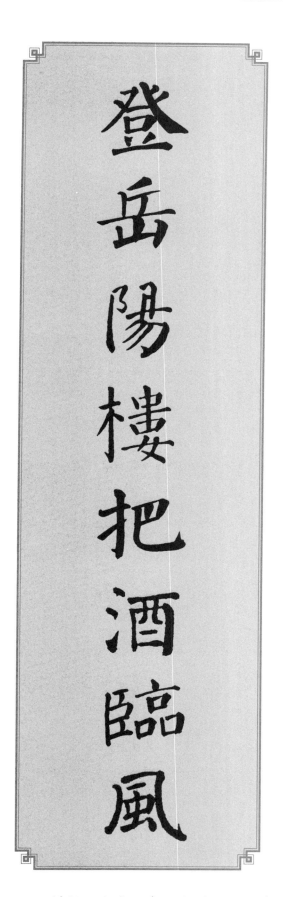

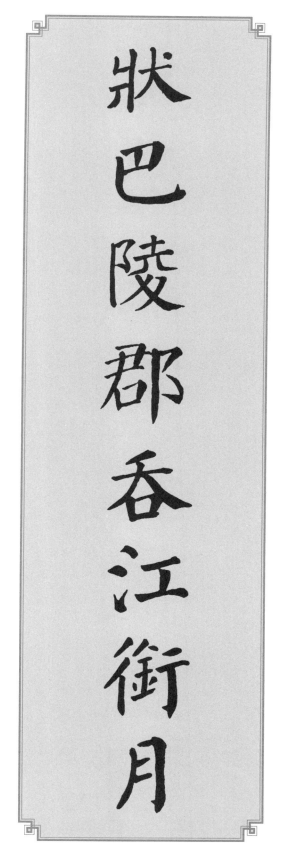

横批：湖光山色　上联：状巴陵郡吞江衔月　下联：登岳阳楼把酒临风

達 發 旺 興

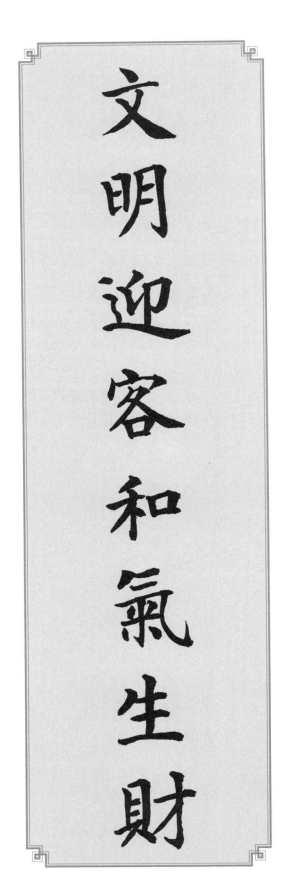

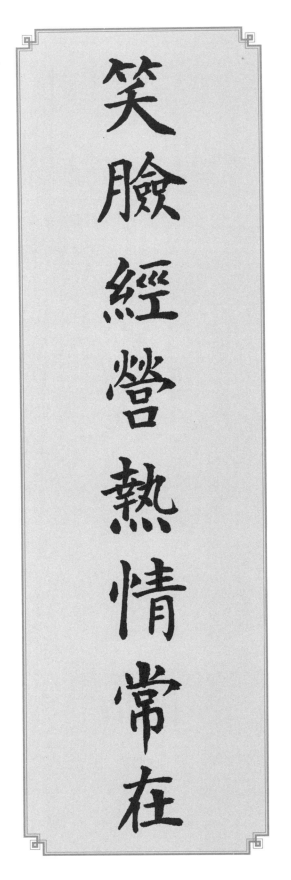

横批：兴旺发达　上联：笑脸经营热情常在　下联：文明迎客和气生财

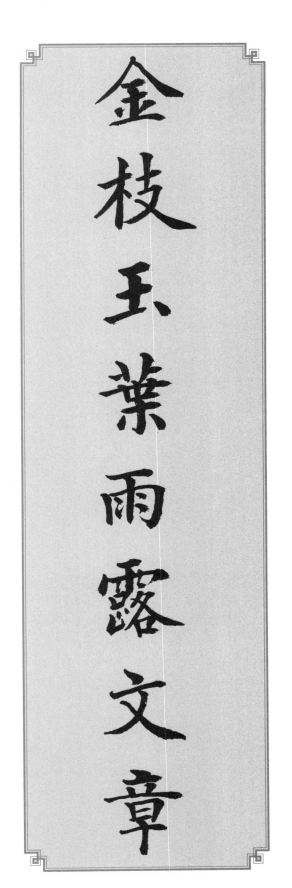

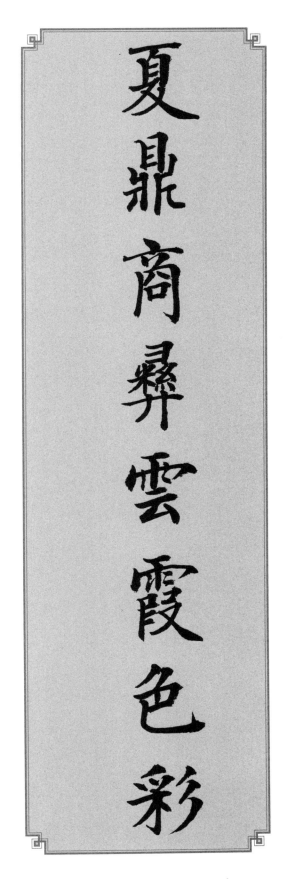

横批：古色古香　上联：夏鼎商彝云霞色彩　下联：金枝玉叶雨露文章

授業明德

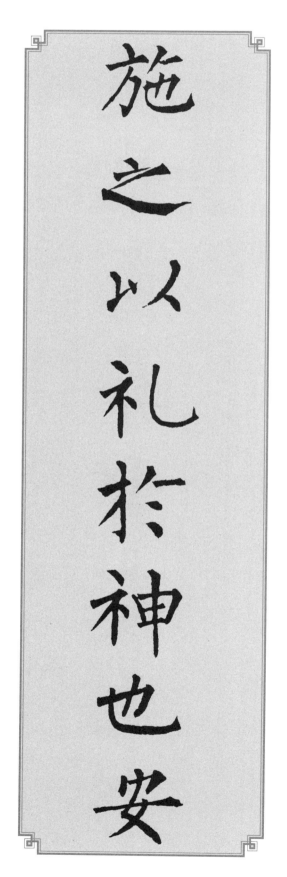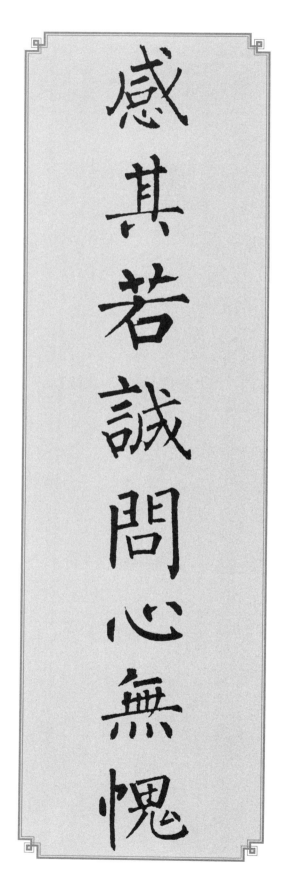

横批：授业明德　上联：感其若诚问心无愧　下联：施之以礼于神也安

十一字楹联

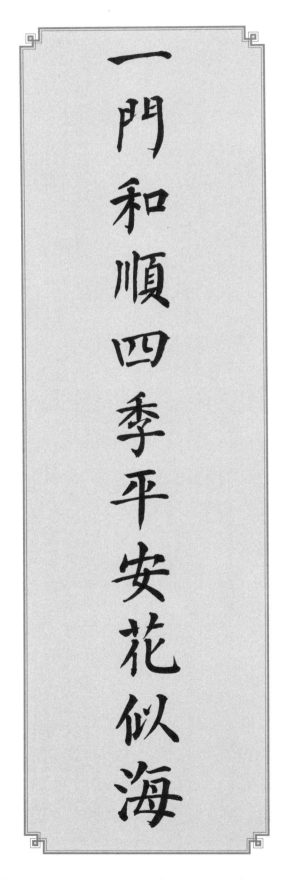

横批：吉星正照　　上联：一门和顺四季平安花似海　　下联：三阳开泰五福盈庭寿比山

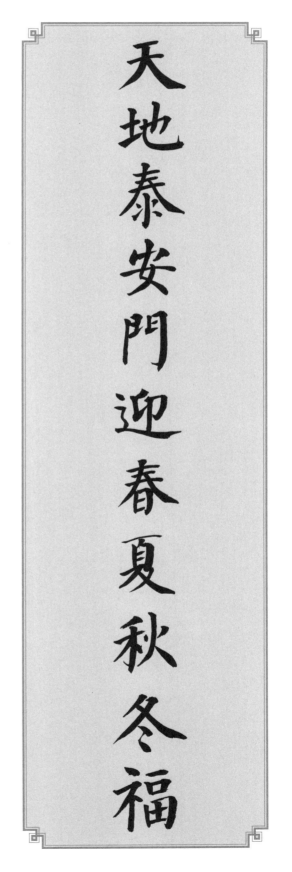

恭賀新禧

天地泰安門迎春夏秋冬福

家庭和睦戶納東西南北財

横批：恭贺新禧　上联：天地泰安门迎春夏秋冬福　下联：家庭和睦户纳东西南北财

三陽開泰

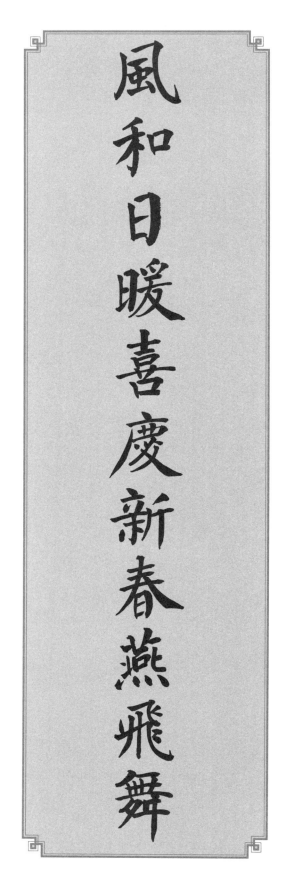

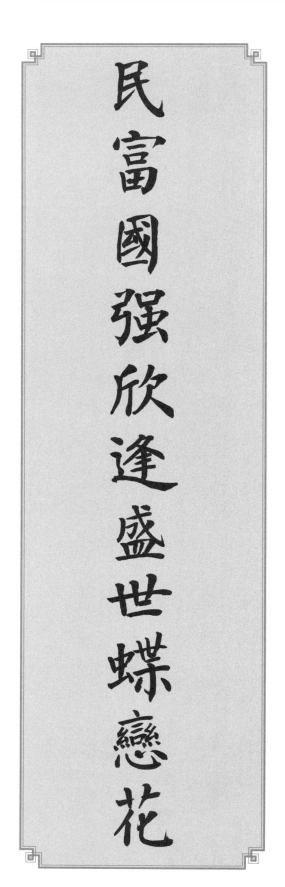

横批：三阳开泰　上联：风和日暖喜庆新春燕飞舞　下联：民富国强欣逢盛世蝶恋花

普天同慶

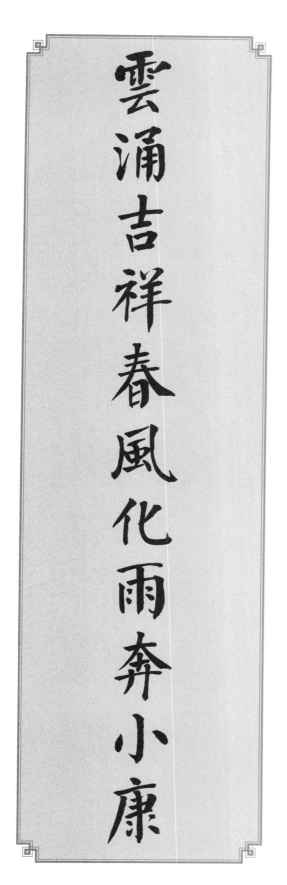

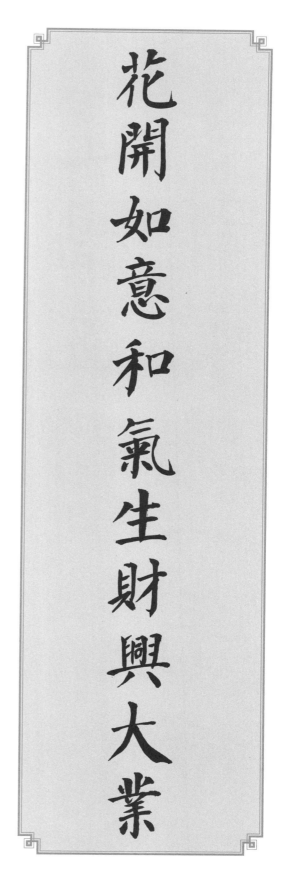

横批：普天同庆　　上联：花开如意和气生财兴大业　　下联：云涌吉祥春风化雨奔小康

是利吉大

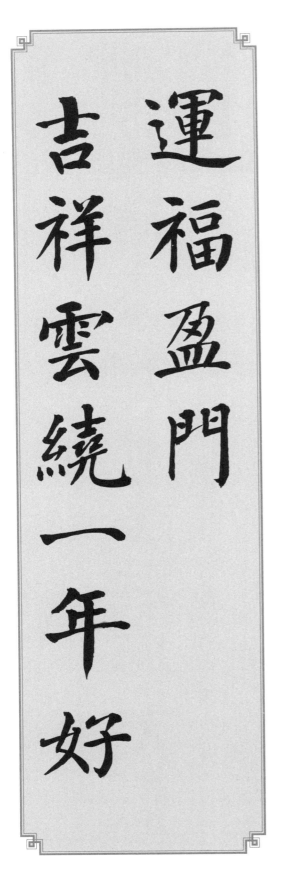

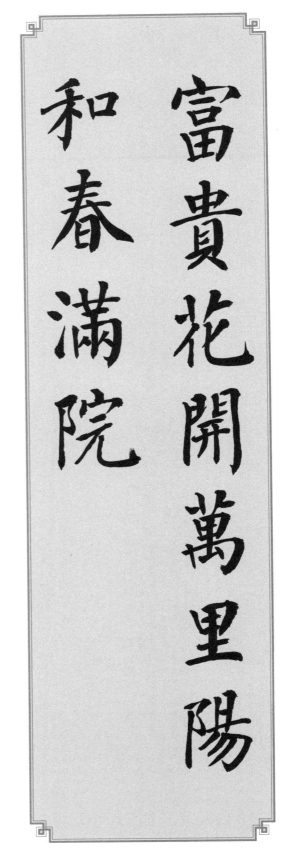

横批：大吉利是　上联：富贵花开万里阳和春满院　下联：吉祥云绕一年好运福盈门

104

五福臨門

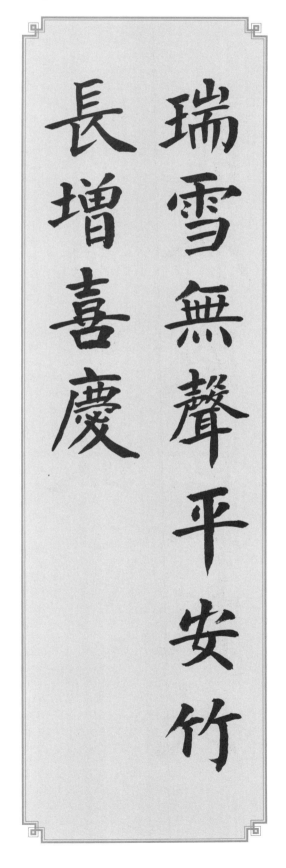

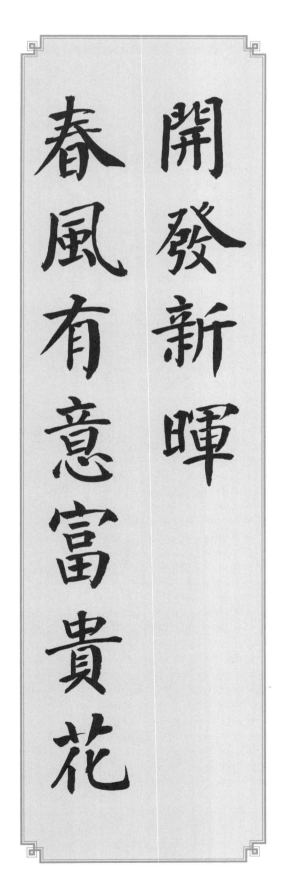

横批：五福临门　上联：瑞雪无声平安竹长增喜庆　下联：春风有意富贵花开发新晖

105

横批　時來運轉

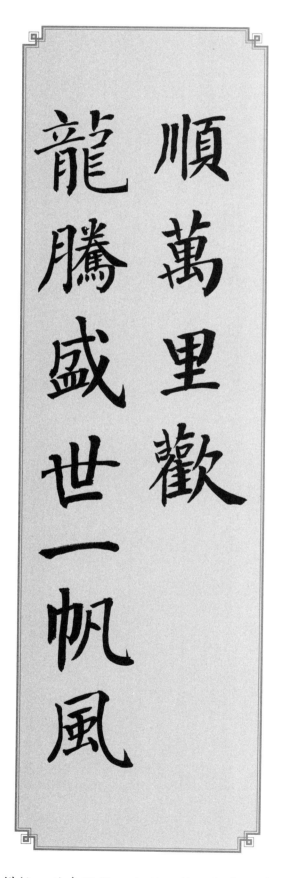

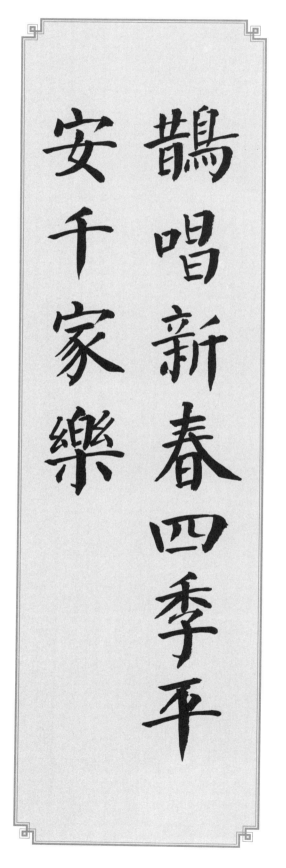

横批：时来运转　上联：鹊唱新春四季平安千家乐　下联：龙腾盛世一帆风顺万里欢

106

物華天寶

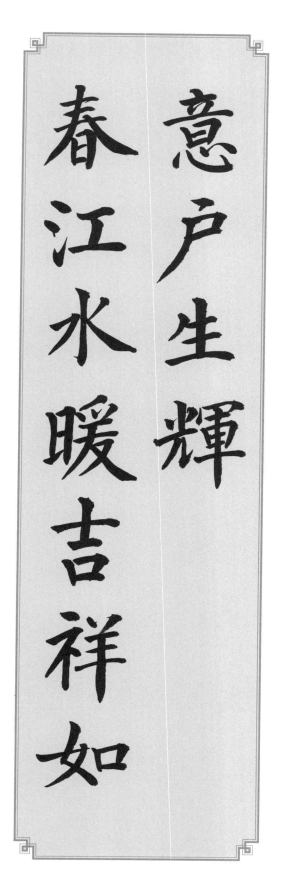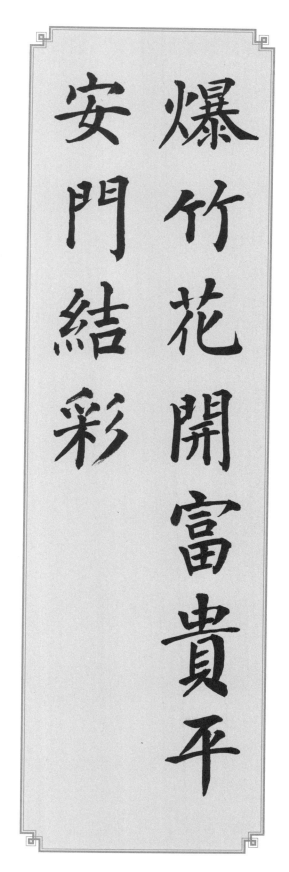

横批：物华天宝　　上联：爆竹花开富贵平安门结彩　　下联：春江水暖吉祥如意户生辉

实用横批

行奉善衆

众善奉行

實秋華春

春华秋实

疆無愛大

大爱无疆

福是安平

平安是福

堂滿慶吉

吉庆满堂

達練成老

老成练达

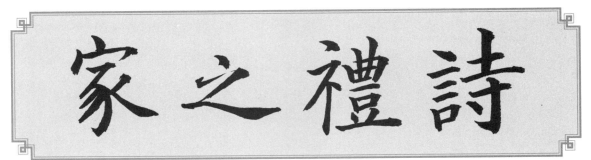

书香门第

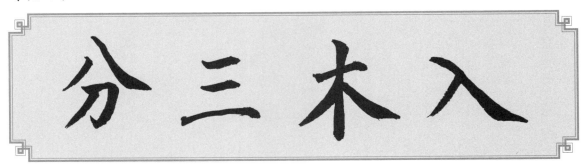

诗礼之家

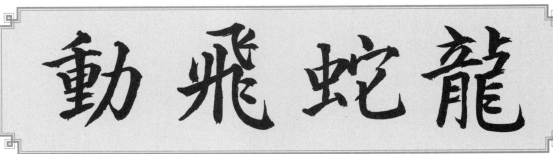

入木三分

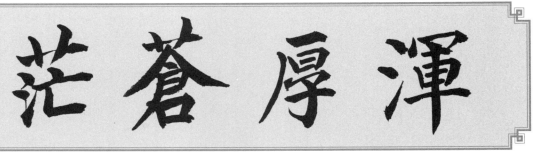

龙蛇飞动

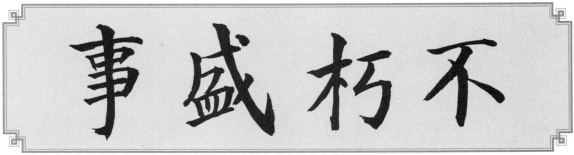

浑厚苍茫

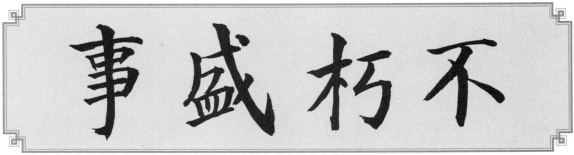

不朽盛事

妙手偶得

妙手偶得

神来之笔

神来之笔

山川献瑞

山川献瑞

日月万光

日月万光

风景如画

风景如画

画中有诗

画中有诗

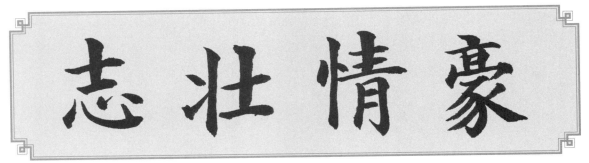

豪情壮志

空騰練彩

彩练腾空

日吉月令

令月吉日

儀来鳳有

有凤来仪

照髙星福

福星高照

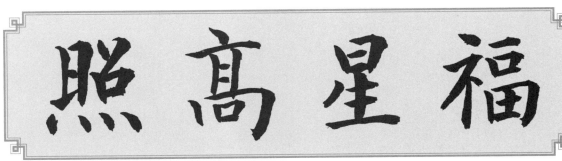

花开富贵

天地飘缈

錦繡河山

杏花煙雨

意氣風發

朝氣蓬勃

吉人天相

天地飘缈

锦绣河山

杏花烟雨

意气风发

朝气蓬勃

吉人天相

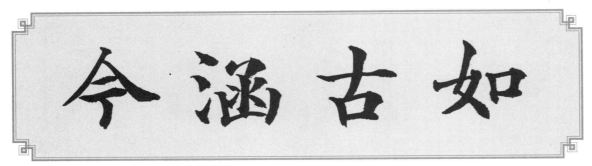

如古涵今

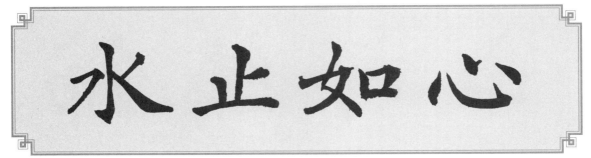

心如止水

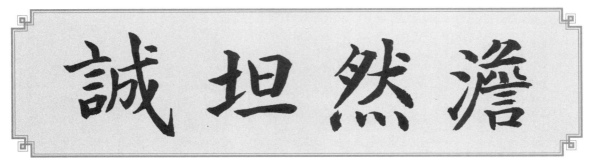

澹然坦诚

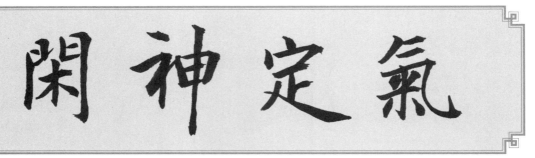

气定神闲

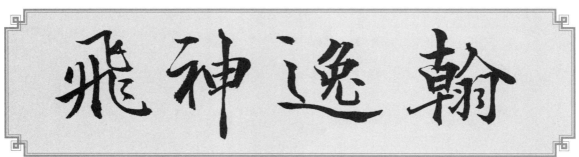

翰逸神飞

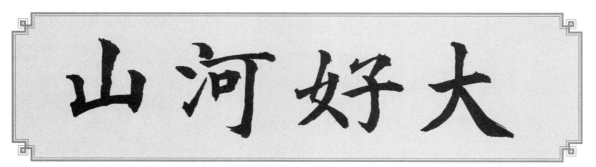

大好河山

山清水秀

山清水秀

陽春白雪

阳春白雪

滿腹經綸

满腹经纶

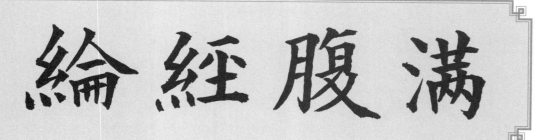

德高爲範

德高为范

行善最樂

行善最乐

讀書更佳

读书更佳

深思熟虑

安之若素

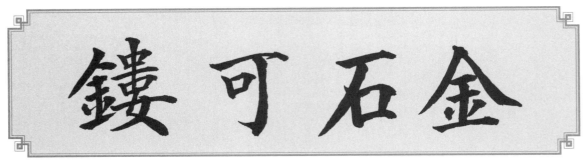

金石可镂

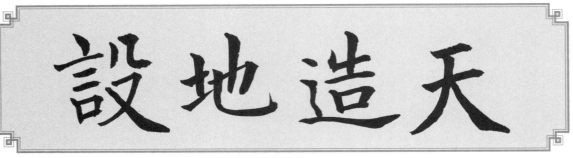

天造地设

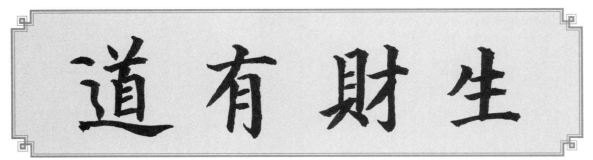

生财有道

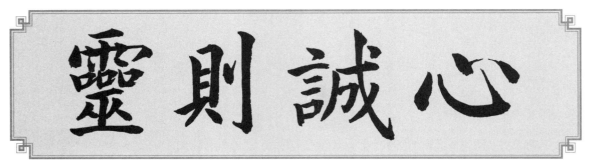

心诚则灵

得心應手

得心应手

和睦家庭

和睦家庭

家和事興

家和事兴

詩禮人家

诗礼人家

笑口常開

笑口常开

勤勞致富

勤劳致富

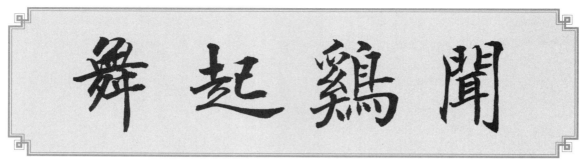

闻鸡起舞

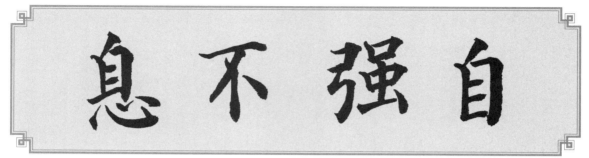

自强不息

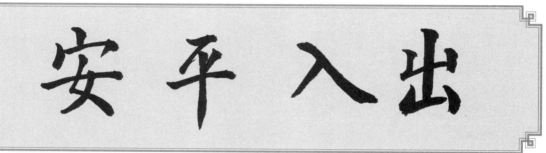

出入平安

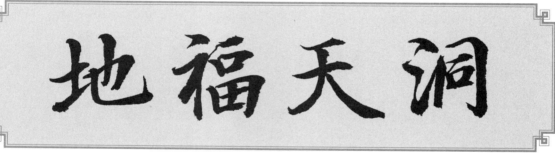

洞天福地

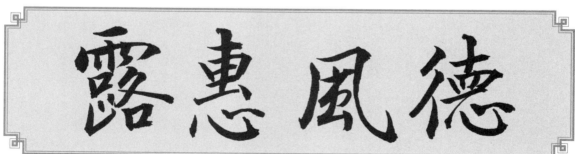

德风惠露

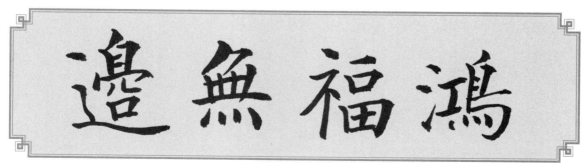

鸿福无边

蟆夢成真

美梦成真

福同天地

福同天地

意志風發

意志风发

富水長流

富水长流

與人為善

与人为善

飛黄騰達

飞黄腾达

图书在版编目（CIP）数据

实用楷书楹联 / 陆有珠主编 . —— 南宁 : 广西美术
出版社 , 2022.3
ISBN 978-7-5494-2347-7

Ⅰ . ①实… Ⅱ . ①陆… Ⅲ . ①楷书—书法②对联—基
本知识—中国 Ⅳ . ① J292.113.3 ② I207.6

中国版本图书馆 CIP 数据核字（2021）第 220593 号

实用楷书楹联

SHIYONG KAISHU YINGLIAN

主　　编：陆有珠
副 主 编：陆亦送　陆有榕
出 版 人：陈　明
责任编辑：白　桦
责任校对：肖丽新
责任监印：韦　芳
出版发行：广西美术出版社
　　　　　（地址：广西南宁市青秀区望园路 9 号　邮编：530023）
网　　址：www.gxmscbs.com
印　　刷：南宁市和诚印务有限公司
开　　本：889 mm×1194 mm　1/12
印　　张：10
版次印次：2022 年 3 月第 1 版第 1 次印刷
书　　号：ISBN 978-7-5494-2347-7
定　　价：56.00 元